CATALOGUE

DES TABLEAUX

DU MUSÉE DE QUIMPER

CATALOGUE

DES

TABLEAUX

EXPOSÉS DANS LES GALERIES

DU MUSÉE DE LA VILLE DE QUIMPER

DIT MUSÉE

DE SILGUY

DRESSÉ PAR M. GAUGUET, OFFICIER DU GÉNIE EN RETRAITE
CHEVALIER DE LA LÉGION D'HONNEUR
H. HOMBRON, MEMBRE DE LA SECTION BEAUX-ARTS DE LA SOCIÉTÉ
ACADÉMIQUE DE BREST

PRIX : 1 FR. 25

BREST
IMPRIMERIE DE J. B. LEFOURNIER AÎNÉ
86 — Grand'Rue — 86

1873

ORIGINE DU MUSÉE

Peu de villes ont eu, comme Quimper, la bonne fortune d'avoir, par suite de la libéralité d'un de leurs habitants, un Musée considérable, immédiatement et entièrement formé.

Le 9 novembre 1864 mourait, dans cette ville, à l'âge de 79 ans, un des hommes les plus considérés, M. DE SILGUY (Jean-Marie-François-Xavier), ancien élève de l'Ecole polytechnique, ancien inspecteur général de 1re classe des ponts et chaussées, membre du conseil municipal de Quimper, officier de la Légion d'honneur.

Ingénieur du plus grand mérite, il a exécuté un grand nombre de travaux très-importants, et tous les loisirs que lui laissaient ses nombreuses occupations étaient consacrés à former une col-

lection de tableaux, de dessins, de gravures et de reproductions de nos chefs-d'œuvre de la sculpture antique.

D'une affabilité peu commune, il était heureux de montrer le fruit de ses longues recherches aux artistes et à ceux qui s'occupaient de l'étude des Beaux-Arts.

Si, parmi les 1200 toiles qui composaient sa collection, 260 ont dû être éliminées, comme trop médiocres pour figurer dans des galeries publiques, il faut l'attribuer à son inépuisable charité, qui savait déguiser ses dons sous le nom d'achats faits à des artistes nécessiteux et quelquefois plus que médiocres.

Plusieurs années avant sa mort, afin d'éviter qu'un si grand nombre d'œuvres d'art qu'il avait mis plus de 50 ans à rassembler, ne fussent dispersées, il légua à la ville de Quimper, toutes ses collections, y compris une belle bibliothèque composée de plus de 7000 volumes, parmi lesquels se trouvaient de splendides et rares éditions, à la condition que la ville ferait construire un édifice pour les contenir ; il en évaluait le prix de construction à trente mille francs.

Le Conseil municipal fut autorisé à accepter

cette libéralité, et arrêta qu'un monument serait mis au concours afin que ce Musée servît de décoration à la ville. Il décida également que, pour honorer la mémoire du donateur, il prendrait le nom de **Musée de Silguy**.

Le Conseil général du Finistère offrit à la ville une somme de 48,000 francs pour que les salles de son Musée d'archéologie fussent réservées au rez-de-chaussée ; cette offre fut acceptée et ce concours du département permit de donner à l'édifice un aspect plus monumental.

M. Bigot, architecte du département, homme de talent et de goût, déposa un projet dont l'exécution fut ordonnée.

Il serait impossible de trouver dans nos musées de province, et même de la capitale, un jour plus harmonieux que celui qui pénètre dans les vastes galeries de ce monument, dont la construction a coûté 215,000 francs environ.

Les douloureux événements de 1870-71 suspendirent tout travail intérieur ; les salles furent employées au service du casernement d'abord, et à celui des ambulances plus tard.

Ce ne fut qu'en 1872 que la ville traita avec

M. Foulquier, artiste de la localité, pour la mise en place des tableaux.

Cette opération, qui présentait d'assez grandes difficultés, fut conduite par lui avec beaucoup de goût et de soins, et il eut sans doute placé ces tableaux par écoles, ce qui eût été plus rationnel, si le temps et un travail préparatoire ne lui eussent manqués.

Le livret que nous présentons permettra de trouver ces écoles réunies, et on voudra bien excuser les nombreuses imperfections de notre travail, si l'on considère les difficultés qu'il nous présentait par l'absence de tout document sur l'origine de presque tous les tableaux qui le composent.

Nous avons dû nous borner aux seuls tableaux du Musée; la nomenclature et la description des nombreux dessins, gravures, plâtres et objets d'art qu'il contient, eussent dépassé les limites d'un simple livret.

Nous espérons, cependant, que cette tâche sera entreprise un jour, et que le public pourra être guidé dans l'examen des chefs-d'œuvre des graveurs anciens et modernes qui font partie de cette collection.

En terminant ce rapide exposé, qu'il nous soit

permis d'exprimer ici toute la reconnaissance que nous devons à M. Astor, maire de Quimper, pour le concours moral et matériel qu'il n'a cessé de nous prodiguer; au Conseil municipal, qui n'a reculé devant aucun sacrifice pour vulgariser, parmi nous, les notions du beau et du vrai, et qui, nous en sommes certains, continuera son œuvre par des allocations nécessaires pour les dépenses d'entretien intérieur; à l'Administration supérieure du département, dont la sollicitude pour nos intérêts urbains est bien connue, et qui, par sa subvention, a permis de renfermer dans un même édifice deux Musées qui auront un double attrait pour le public; enfin, à MM. les Membres de la Commission de surveillance du Musée, pour leurs conseils toujours si utiles, et tout particulièrement à MM. Roussin, Goy et De Jacquelot de Boisrouvray, dont les avis et les connaissances artistiques ne nous ont jamais fait défaut.

Nous serions heureux, si nous pouvions étendre aussi ce témoignage de reconnaissance aux personnes compétentes qui, dans l'avenir, voudront bien nous faire part de leurs observations, nous signaler les erreurs que nous avons pu commettre, et nous aider à donner une attri-

bution précise à quelques-unes des trop nombreuses toiles que nous avons été obligés de placer aux inconnus.

Lorsqu'il nous a fallu examiner et cataloguer 1,200 toiles, sans parler des difficultés matérielles d'une telle entreprise, nous nous sommes trouvés la plupart du temps sans renseignements, ou quelquefois en présence des documents les plus contradictoires : d'un côté, ceux du livret dressé par M. de Silguy lui-même ; d'un autre, les indications rarement d'accord apposées dans les ventes sur le revers des tableaux.

Il est vrai que dans une aussi nombreuse collection, les comparaisons ont été faciles ; mais le plus souvent, il nous a fallu juger et trancher de notre mieux. C'est pour ces jugements, qui ne sont pas sans appel, que nous demandons l'indulgence et les lumières de plus habiles que nous.

ABRÉVIATIONS

T.	Toile.
B.	Bois.
T. s. B.	Toile sur Bois.
P. s. B.	Papier sur Bois.
P. s. T.	Papier sur Toile.
C.	Cuivre.
H.	Hauteur.
L.	Largeur.
?.	Après une attribution ou une signature signifie douteux.

La surveillance du Musée des Tableaux est confiée à une Commission de treize membres, qui se réunissent sous la présidence de M. Astor, Maire de la ville.

COMPOSITION DE LA COMMISSION

MM. GAUGUET, �909, Vice Président ;
ROUSSIN, Membre du Conseil général ;
GOY, Professeur de dessin ;
DE JACQUELOT DE BOISROUVRAY aîné ;
FOUGERAY, Memb. du Conseil municipal ;
CRÉACHCADIC, *idem* ;
HÉNON, *idem* ;
LE BRIS DUREST, *idem* ;
VESSEYRE, �909, *idem* ;
VERCHIN, *idem* ;
BIGOT, �909, *idem*, Architecte du département ;
COLOMB, Conseiller de préfect. honoraire ;
DERENNES, Bibliothécaire-Conservateur.

INCONNUS

ATTRIBUÉS AUX ÉCOLES PRIMITIVES

———

ÉCOLES D'ITALIE

CATALOGUE
DES
TABLEAUX DU MUSÉE
DE QUIMPER

INCONNUS ATTRIBUÉS AUX ÉCOLES PRIMITIVES

1. — *L'Annonciation.*
 C. — H. 0,29. — L. 0,22.

2. — *Les premiers Martyrs de la Foi.*
 B. — H. 0,16. — L. 0,53.

3. — *Petite Vierge en prières.* (Fond doré.)
 B. — H. 0,24. — L. 0,33.

4. — *Descente de Croix.*
 B. — H. 1,17. — L. 0,97.

ÉCOLES D'ITALIE

ALLEGRI (Antonio), dit le Corrége, né à Corrégio en 1494, mort dans la même ville en 1534. (Ecole Lombarde.)

5. — (Ecole de.) — *Sainte Madeleine dans sa grotte.*

(Belle composition.)

T. — H. 0,58. — L. 0,42.

6. — (D'après.) — *Le Mariage mystique de sainte Catherine d'Alexandrie et de l'Enfant Jésus.*

(Copie du temps.)

T. — H. 1,01. — L. 1,00.

AMERIGHI ou **MORIGI** (Michel-Angiolo), dit le Caravage, né à Caravaggio en 1569, mort en 1609 à Porto-Ercole. (École Lombarde.)

7. — (Esquisse attribuée.) — *Descente de Croix.*

T. — H. 0,34. — L. 0,30.

ANGELI (Philippe), dit Philippe Napoli-
TAIN. Florissait vers 1615, mort vers
1643. — D'après la Notice du Louvre,
né à Rome vers 1600, mort en 1660.
(Ecole Romaine.)

8. — *Combat de cavalerie.*

T. — H. 0,34. — L. 0,58.

BARBARELLI (Giorgio), dit le Giorgione,
né à Castel-Franco, ou, suivant quel-
ques auteurs, à Viselago, en 1477, mort
en 1511. (Ecole Vénitienne.)

9. — *Pallas venant prendre des armes chez Vulcain.*

T. — H. 1,04. — L. 0,76.

BARBIERI (Giovanni-Francesco), dit il
Guercino, né à Cento en 1591, mort
en 1666. (Ecole Bolonaise.)

10. — (Attribué.) — *Mercure jouant de la flûte.*

T. — H. 0,52. — L. 0,42.

BERRETTINI DA CORTONA (Pietro), dit
Pietre de Cortone, né à Cortona en
1596, mort à Rome en 1669. (Ecole
Romaine.)

11. — (D'après.) — *La Vierge, l'Enfant et saint Joseph.*

T. — H. 0,90. — L. 0,72.

12. — *La Madeleine.*

T. — H. 0,59. — L. 0,46.

BRONZINO (ANGIOLO DI COSINO), né à Monticelli, bourg de Florence, vers 1502, mort en 1572. (Ec. Florentine.) — Imitateur de Michel-Ange.

13. — (Attribué.) — *Sainte Famille, ou le Sommeil de Jésus.*

T. — H. 1,24. — L. 0,92.

CALIARI (CARLETTO), fils de Paul VÉRONÈSE, né en 1570, mort en 1596. (Ecole Vénitienne.)

14. — (Attribué.) — *Un Repas dans le palais du Doge, à Venise.*

T. — H. 1,80. — L. 1,49.

NOTA. — On remarque, réunis à la même table, les souverains de son époque : le Sultan, Charles-Quint, François 1er, la Reine de Hongrie, le Doge de Venise; parmi les servants : Paul Véronèse et son fils Carletto.

CALIARI (Paolo), dit Paul Véronèse, né à Vérone en 1528 ou 1530, mort en 1588. (Ec. Vénitienne.)

15. — (D'après.) — *Moïse sauvé des eaux.*

(Copie ancienne d'un sujet gravé.)

T. — H. 1,17. — L. 1.70.

CAMBIASO (Luc), né à Moneglia en 1527, mort en 1582. — Elève de son père Jean.

16. — (D'après.) — *Vénus et Adonis blessé.*

B. — H. 1,21. — L. 0,90.

Nota. — Copie ancienne qui paraît être la reproduction du tableau de ce maître, dont l'original faisait partie de la galerie d'Orléans, au Palais-Royal, et fut adjugé à la première vente, en 1793, à 110 liv. st. au comte Gowert

CANELLA (Joseph), né à Vérone. A exposé depuis 1824. (Ec. d'Italie moderne.)

17. — *Vue d'une entrée de Madrid.*

(Miniature signée Canella.)

B. — H. 0,08. — L. 0,12.

CARRACI (Agostino), né à Bologne en 1558, mort à Parme en 1601. (Ecole Bolonaise.) — Cousin de Louis et frère d'Annibal.

18. — (Ecole de.) — *Saint Jérôme priant dans sa grotte.*

C. — H. 0,29. — L. 0,22.

CARRACI (Annibale), né à Bologne en 1560, mort en 1609. (Ec. Bolonaise.)

19. — (D'après.) — *Descente de Croix.*

T. — H. 0,98. — L. 1,16.

Nota. — Passe pour une copie du temps d'après ce maître; sujet gravé.

20. — (Ecole des Carrache.) — *Saint Jérôme dans sa grotte.*

T. — H. 0,98. — L. 0,76.

CARRACI (Lodovico), vulgairement Louis Carrache, né à Bologne en 1555, mort dans la même ville en 1619.

21. — *Une Vierge en prières.*

T. — H. 0,62. — L. 0,45.

CARUCCI (Jacques), dit le Pontormo, né à Pontormo en 1493, mort en 1558. — Il fut élève de Léonard de Vinci et d'André del Sarte. (Ec. Florentine.)

22. — (Attribué.) — *La Vierge et l'Enfant à la couronne d'épines.*

T. — H. 0,45. — L. 0,35.

CASTIGLIONE (Giovanni-Benedetto), dit il Grechetto, ou encore le Benedette de Castiglione, né à Gênes en 1616, mort à Mantoue en 1670. (Ec. Génoise.)

23. — (Attribué.) — *Des Animaux.*

T. — H. 0,53. — L. 0.71.

CERQUOZZI (Michel-Ange), dit Michel-Ange des Batailles, né à Rome en 1600 ou 1602, mort en 1660. (Ecole Romaine.)

24. — (Attribué.) — *Un Vase de fleurs.*

T. — H. 1,28. — L. 0.89.

25. (Attribué.) — *Vases, Livres et Instruments de musique sur une table.*

T. — H. 0,78. — L. 0,85.

26. — (Attribué.) — *Vases et Coquilles.*

T. — H. 0,71 — L. 0,85.

DOLCI ou DOLCE (Carlo), né à Florence en 1616, mort en 1686. (Ec. Florentine.)

27. — (Attribué.) — *Tête d'Enfant Jésus.*

T. — H. 0,21. — L. 0,18.

FARINATI (Paolo). Biographie peu connue; il seconda Paul Véronèse dans ses travaux à Vérone, et fut imitateur du Tintoret.

28. — (Attribué.) — *La Circoncision.*

T. — H. 0,55. — L. 0,41.

FERRI (Ciro), né à Rome en 1634, mort en 1689. (Ec. Romaine.) — Imitateur de Piétro de Cortone.

29. — (Attribué.) — *La Vierge et l'Enfant.*

T. — H. 0,57. — L. 0,44.

FIORI (Frédérigo), dit il Barrochio ou le Barroche, né à Rome en 1528, mort en 1612 à Urbino, d'après la Notice du Louvre. (Ecole Romaine.) Il imita le Corrége.

30. — (Attribué.) — *Tête d'Ange.*

 T. — H. 0,28. — L. 0,24.

31. — (Attribué.) — *Un Ange.*

 B. — H. 0,23. — L. 0,18.

32. — (D'après.) — *Enée portant son père Anchise.*

 T. — H. 0,54. — L. 0,69.

33. — (D'après) — *Sainte Famille.*

 (Copie du temps.)

 T. — H. 1,25. — L. 0,92.

GRIMALDI (JEAN-FRANÇOIS), dit le BOLOGNÈSE, né à Bologne en 1606, mort à Rome en 1680. (Ec. Bolonaise.) Elève du Carrache.

34. — *Le Christ apparaissant à saint François.*

 T. — H. 0,63. — L. 0,41.

LAURI (PHILIPPO), né à Rome en 1623, mort en 1694. (Ecole Romaine.) Elève d'Ange Caroselli.

35. — (Attribué.) — *Repos de la Sainte Famille.*

 T. — H. 0,53. — L. 0,66.

LICINIO (le Chevalier JEAN-ANTOINE), dit le PORDENONE, né à Pordenone en 1483, mort à Ferrare en 1539 ou 1540. (Ec. Vénitienne.) Elève du Giorgion.

36. — *Saint Sébastien couché.*

T. — H. 0,87. — L. 1,56.

NOTA. — Provient du cabinet de M. de Talleyrand, ancien ministre des relations extérieures.

LOTTO (LORENZO), né à Venise, florissait en 1540.

37. — (Attribué.)? — *Portrait de Raphaël enfant.*

B. — H. 0,14. — L. 0,12.

LUINI ou LOVINI DA LUINO (BERNARDINO), né à Luino vers 1460, vivait encore en 1530. (Ecole Lombarde.)

38. — (Attribué.) — *Buste du Sauveur du monde.*

T. — H. 0,65. — L. 0,47.

39. — (Attribué.) — *Tête de jeune Femme.*

B. — H. 0,31. — L. 0,22.

MARATTI (CARLO), né à Camerino en 1625, mort à Rome en 1713. (Ec. Romaine.)

40. — (D'après.) — *Amphitrite.*

T. — H. 0,62. — L. 0,96.

MARIO DI FIORI ou **NUZZI**, né à Parme en 1603, mort en 1673. Il était contemporain de Carlo Maratti, avec lequel il travailla à Rome.

41. — *La Vierge et l'Enfant entourés de fleurs.*

T. — H. 0,85. — L. 0,63.

42. — *La sainte Trinité couronnant la Vierge.*

T. — H. 0,64. — L. 0,47.

MAZZOLA (FRANCESCO), dit IL PARMIGIANO ou le PARMESAN, né à Parme en 1503, mort à Casalmaggiore en 1540. (Ecole Lombarde.)

43. — (Ecole de.) — *Sainte Famille.*

C. — H. 0,24. — L. 0,19.

44. — (Attribué.) — *Portrait d'une Reine d'Espagne.*

(Effet de lumière.)

T. — H. 0,49. — L. 0,36.

Nota. — Cette attribution est celle du Livret-type; les rédacteurs du nouveau Catalogue ont cru devoir la maintenir.

METELLI (Joseph-Marie), né à Bologne en 1634, mort en 1718. (Ec. Bolonais.) Il fut élève de l'Albane et du Guerchin.

45. — *Tête d'homme.*

B. — H. 0,10. — L. 0,12.

MOLA (Pietro-Francesco), né à Coldré, près Côme, en 1612 mort à Rome en 1668. (Ecole Bolonaise.)

46. — (Attribué.) — *Saint Solitaire en extase, visité par des Anges.*

B. — H. 0,36. — L. 0,25.

47. (Attribué.) — *Solitaire dans sa grotte.*

T. — H. 0,46. — L. 0,30.

PELLEGRINI (PELLEGRINO LE VIEUX), dit
TIBALDO ou TIBALDI, né en 1527, mort
en 1591. (Ec. Bolonaise.) Les auteurs
n'indiquent pas le lieu de sa naissance
et de sa mort. — Imitateur de Michel-
Ange.

48. — (D'après.) — *L'Adoration de Jésus enfant.*

T. — H. 1,11. — L. 0,84.

PIAZZA (ANDRÉ), né à Castel-Franco en...?
mort vers 1670. Elève de son oncle
Calixte Piazza.

49. — (Attribué.) — *Guerrier Dalmate.*

T. — H. 0,53. — L. 0,36.

PIPPI (GIULO), vulgairement Jules ROMAIN
né à Rome en 1499, mort à Mantoue
en 1546. (Ecole Romaine.)

50. — (D'après.) — *Tête de vieillard.*

T. — H. 0,44. — L. 0,36.

PONTE (JACOPO DA), dit IL BASSANO ou Jac-
ques BASSAN, né à Bassano en 1510,
mort en 1592. (Ecole Vénitienne.)

51. — *Scène champêtre.*

T. — H. 0,36. — L. 0,44.

52. — *La Récolte des diverses productions de la terre.*
(Très-belle et très-curieuse toile du maître.)

T. — H. 1,41. — L. 1,85.

53. — (D'après.) — *Le Repas du mauvais riche.*

(Copie du temps.)

T. — H. 0,90. — L. 1,32.

54. — (Attribué.) — *Le Portement de Croix.*

T. s. B. — H. 0,53. — L. 0,75.

55. — (D'après.) — *Le Christ à table et les Disciples d'Emmaüs.*

T. — H. 0,75. — L. 1,07.

PRIMATICCIO (François), dit le Primatice, né à Bologne en 1504, mort à Paris en 1570, quelques auteurs disent en 1590. (Ecole Bolonaise.) Il fut le chef de l'école célèbre qui se forma à Fontainebleau.

56. — (Attribué.) — *Les trois Grâces.*

B. — H. 0,40. — L. 0,50.

PROCASSINI (Camille), né à Bologne en 1546, mort en 1626. (Ec. Bolonaise.) Imitateur du Parmesan.

57. — (Attribué.) — *Mort de la Madeleine.*

T. — H. 0,62. — L. 0,78.

QUAINI (Louis), né à Bologne en 1643, mort en 1717. (Ecole Bolonaise.) Elève de Ch. Cignani.

58. — *Paysage avec Figures et Animaux.*

(Signé Quaini.)

T. — H. 0,61. — L. 0,50.

RAIBOLINI (Francesco), dit il Francia, né à Bologne en 1460, et suivant d'autres en 1450 ou 1453, mort en 1517. (Ecole Bolonaise.)

59. — (Attribué.) — *La Vierge et Jésus.*

B. — H. 0,47. — L. 0,38.

RENI (Guido), vulgairement appelé le Guide, né à Calvenzano en 1575, mort en 1642. (Ecole Bolonaise.)

60. — (D'après.) — *Saint Sébastien.*

T. — H. 0,80. — L. 63.

61. — (D'après.) — *Lucrèce se poignardant*

T. — H. 2,24. — L. 1,51.

62. — (Réduction d'après.) — *La Madeleine aux Anges.*

T. — H. 0,45. — L. 0,36.

63. — (Attribué.) — *Le Christ* (buste).

T. — H. 0,72. — L. 0,58.

64. — (D'après.) — *Mercure.*

T. — H. 0,89. — L. 0,73.

65. — (D'après.) — *La Vierge adorant Jésus endormi.*

T. — H. 1,00. — L. 0,75.

ROBUSTI (Jacopo), dit le Tintoret, né à Venise en 1512, mort en 1594. (Ecole Vénitienne.)

66. — (Etude attribuée.) — *Des Musiciens attablés.*

T. — H. 0,37. — L. 0,47.

67. — (D'après.) — *Héliodore chassé du Temple.*

T. — H. 0,90. — L. 0,70.

ROSA (Salvator), né à Arenella en 1615, mort en 1673. (Ecole Napolitaine.)

68. — *Paysage avec Figures et Ruines.*

T. — H. 0,32. — L. 0,56.

69. — *Paysage.*

T. — H. 0,60. — L. 0,47.

70. — (Attribué.) — *Paysage avec Figures et Chevaux.*

T. — H. 0,40. — L. 0,52.

Nota. — Ce tableau a beaucoup souffert des retouches.

SALVI DA SASSO FERRATO (Giovanni-Battista), né à Sasso-Ferrato en 1605, mort en 1685. (Ecole Romaine.)

71. — *Une Vierge en prières.*

T. — H. 0,47. — L. 0,37.

72 *Une autre Vierge en prières.*

T. — H. 0,46. — L. 0,36.

73. — (D'après.) — *La Vierge adorant l'Enfant Jésus*

T. — H. 0,83. — L. 0,70.

(Donné par l'Etat à titre de dépôt.)

SANZIO ou **SANTO** (Raffaelo), vulgairement appelé Raphael Sanzio, né à Urbino en 1483, mort en 1520. (Ecole Romaine.)

74. — (D'après.) — *La Vierge et l'Enfant.*

(Bonne copie du temps.)

B. — H. 0,57. — L. 0,47.

75. — (D'après.) — *La Vierge et l'Enfant.*

B. — H. 0,71. — L. 0,59.

Nota. — L'original de cette bonne copie du temps semble être celui du Musée-Royal de Londres, connu sous le nom de *Vierge de Bridgewater.*

76. — (D'après.) — *La Vierge dite à la Chaise.*

B. — (Rond.) — Diamètre 0,71.

77. — (D'après.) — *La belle Jardinière.*

(Copie ancienne du n° 375 du Louvre.)

T. — H. 1,25. — L. 0,95.

78. — (D'après.) — *La Vierge au Voile,* dite *Notre-Dame de Lorette.*

(Copie ancienne.)

T. — H. 1,30. — L. 0,96.

79. — (D'après.) — *Loth et ses Filles.*

T. — H. 0,80. — L. 0,95.

Nota. — Copie ancienne, achetée à Rome et exécutée d'après la fresque de Raphaël. — Sujet gravé.

80. — (D'après.) — *La Transfiguration.*

T. — H. 1,24. — L. 0,95.

Nota. — Réduction et copie exacte du célèbre tableau du maître. Elle est signée et datée de Rome par le chevalier Sixt. — 1736.

81. — (D'après.) — *Tête de la belle Jardinière.*

B. — H. 0,32. — L. 0,24.

82. — (D'après.) — *La Vierge, Jésus et saint Joseph.*

B. — H. 0,42. — L. 0,31.

Nota. — Copie ancienne du tableau Louvre n° 377, connu sous le nom de la *Sainte Famille de François I*er. — Provient de la galerie de lord Cowley, ambassadeur à Paris.

83. — (D'après.) — *Jeune Homme écrivant.*

(Extrait du sujet de l'Ecole d'Athènes de Raphaël.)

T. — H. 0,95. — L. 0,71.

84. — (D'après.) — *Sainte Famille.*

(Copie ancienne.)

T. — H. 0,83. — L. 0,62.

SCHEDONE ou SCHIDONE (Bartoloméo), né à Modène en 1570 ou 1580, mort en 1615. (Ecole Lombarde.) Imitateur du Corrége.

85. — *Sainte Famille.*

B. — H. 0,90. — L. 0,67.

SOLARI ou SOLARIO (Antoine), né à Civita vers 1382, mort vers 1455.

86. — (D'après.) — *La Vierge et l'Enfant Jésus.*

B. — H. 0,20. — L. 0,15.

SOLIMÈNE (le Chevalier François), né à Nocera de Pagani en 1657, mort à Naples en 1747. (Ecole Napolitaine.)

87. — *Sainte Thérèse en extase.* (Esquisse.)

T. — H. 0,58. — L. 0,63.

88. — (Attribué.) — *Les Vendeurs chassés du Temple.*

(Esquisse.)

T. — H. 0,99. — L. 1,25.

89. — (Attribué.) — *Le Triomphe de la Croix.*

(Esquisse.)

T. — H. 0,65. — L. 0,55.

90. — (Attribué.) — *L'Annonciation.* (Esquisse.)

T. — H. 1,11. — L. 0,71.

TIEPOLO (Giovanni-Battista), né à Venise en 1692, mort à Madrid en 1769. (Ecole Vénitienne.)

91. — *La Nativité du Christ.*

(Provient du cabinet de M. Robert Brown.)

T. — H. 0,72. — L. 0,54.

TREVISIANI (Francesco), né à Capo d'Istria en 1656, mort à Rome en 1746. (Ecole Romaine.)

92. — *Une Sainte Famille.*

B. — H. 0,74. — L. 0,59.

93. — *Une Sainte Famille.*

T. — H. 0,60. — L. 0,45.

TURCHI (ALESSANDRO), dit L'ORBETTO, ou Alexandre VÉRONÈSE, né à Vérone vers 1580, mort vers 1650. (Ecole Vénitienne.) Imitateur d'Annibal Carrache.

94. — (Attribué.) — *Sainte Catherine.*

C. — H. 0,30. — L. 0,24.

95. — (D'après.) — *La Vierge et l'Enfant.*

B. — H. 0,20. — L. 0,14.

96. — (Attribué.) — *Le Déluge.*

B. — H. 0,51. — L. 0,63.

VANNI ou VANNIUS (le chevalier FRANÇOIS), né à Sienne en 1565 ou 63, mort en 1609. (Ecole Florentine.)

97. — (Attribué.) — *L'Annonciation.*

C. — H. 0,21. — L. 0,17.

98. — (Attribué.) — *Sainte Catherine d'Alexandrie portant sa palme et s'appuyant sur l'instrument de son supplice.*

T. — H. 1,10. — L. 0,86.

VANUCCHI (ANDRÉA), dit ANDRÉA DEL SARTO, né à Florence en 1488, mort dans la même ville en 1530. (Ec. Florentine.)

99. — (D'après.) — *Sainte Famille.*

(Acheté à la vente des tableaux du Palais-Royal, après 1848.)

B. — H. 1,10. — L. 0,81.

VECELLIO-TIZIANO, vulgairement appelé le TITIEN, né à Piève de Cadore en 1477, mort à Venise en 1576. (Ecole Vénitienne.)

100. — (D'après.) — *Jésus enfant endormi sur la Croix.*

T. s. B. — H. 0,21. — L. 0,28.

101. — (Réduction d'après.) — *Les Femmes à la Fontaine.*

T. — H. 0,29. — L. 0,62.

102. — (D'après.) — *Le Couronnement d'épines.*

P. s. T. — H. 0,42. — L. 0,27.

103. — (Attribué.) — *Sainte tenant une palme.*

T. — H. 1,08. — L. 0,82.

104. — (D'après.) — *Le Christ descendu de la Croix.*

(Copie attribuée à Chamfort.)

T. — H. 0,30. — L. 0,39.

105. — (D'après.) — *Le Martyre de saint Laurent.*

(Belle copie ancienne.)

B. — H. 0,94. — L. 0,73.

106. — (D'après.) — *La Danaé.*

(Copie ancienne.)

T. — H. 1,13. — L. 1,43.

VINCI (LIONARDO DA), vulgairement appelé LÉONARD DE VINCI, né à Vinci en 1452, mort en France en 1519. (École Florentine.)

107. — (D'après.) — *Portrait de Monna Lisa*, connu sous le nom de la *Joconde*.

(Bonne copie du temps, n° 484 du Louvre.)

T. — H. 0,72. — L. 0,57.

108. — (D'après.) — *La belle Ferronnière*.

(Copie réduite du n° 483 du Louvre.)

T. — H. 0,26. — L. 0,20.

ZAMPIERI (Domenico), dit le Dominiquin, né à Bologne en 1581, mort à Naples en 1641. (Ecole Bolonaise.)

109. — (D'après.) — *Sainte Cécile jouant de la basse et chantant les louanges de Dieu.*

(Belle copie du temps, faite en Italie.)

T. — H. 1,52. — L. 1,10.

110. — (D'après.) — *La Charité*.

(Copie moderne qui provient, d'après le Catalogue-type, du Palais-Royal.)

T. — H. 1,04. — L. 0,90.

111. — (D'après.) — *Le roi David jouant de la harpe.*

(Copie ancienne.)

T. — H. 1,10. — L. 1,51.

ZUCCHI (Jacques), né à Florence en 1541, mort vers 1590. — Elève de Vasari.

112. — *Vénus et Adonis.*

T. — H. 0,58. — L. 0,70.

INCONNUS

DES ÉCOLES D'ITALIE

(OU ATTRIBUÉS AUX)

113. — *La Vierge et l'Enfant.*

C. — H. 0,16. — L. 0,21.

114. — *Un Camp militaire.*

(Peut-être de l'Ecole de Salvator Rosa ou de ses imitateurs ?)

T. — H. 0,28. — L. 0,58.

115. — *La Rosalba, représentant la Peinture.*

B. — H. 0,83. — L. 0,63.

NOTA. — Le Livret-type donne ce tableau à ROMANELLI (Urbain), né en 1638, mort en 1682. — *La Rosalba* naquit en 1672. Il est certain que ce n'est pas là le portrait d'une jeune fille de 10 ans.

116. — *Paysage avec Figures.*

T. s. B. — H. 0,11. — L. 0,36.

117. — *Paysage avec Figures.*

(Pendant du précédent.)

T. s. B. — H. 0,11. — L. 0,36.

118. — *Saint Pierre dormant.*

T. s. B. — H. 0,17. — L. 0,21.

119. — *Tête de Vierge.*

B. — H. 0,13. — L. 0,10.

120. — *Femme vénitienne portant l'ancien costume de ce pays.*

B. — H. 0,59. — L. 0,49.

121. — *Entrée de Jésus dans Jérusalem.* (Esquisse.)

T. — H. 0,46. — L. 0,99.

122. — *Agar dans le désert.*

T. — H. 1,16. — L. 0,85.

123. — *Paysage en pays de montagnes.*
>T. — H. 0,98. — L. 1,21.

124. — *Sainte Famille.*
>T. — H. 1,67. — L. 1,14.

125. — *Des Fleurs, Vase et Oiseaux.*
>T. — H. 0,85. — L. 0,63.

126. — *Paysage : Vue des environs de Rome avec Figures.*
>B. — H. 0,34. — L. 0,29.

127. — *Sainte Catherine de Sienne en prières.*
>C. — H. 0,40. — L. 0,31.

128. — *Choc de cavalerie.* (Esquisse.)
>T. — H. 0,18. — L. 0,40.

129. — *Tête de Vieillard.*
>B. — H. 0,24. — L. 0,18.

130. — *Tête de Vieillard.*
>B. — H. 0,19. — L. 0,16.

131. — *Apothéose de sainte Thérèse.*

 T. — H. 0,42. — L. 0,29.

132. — *Tête de Femme martyre.*

 B. — H. 0,55. — L. 0,37.

133. — *Tête de Vieillard.*

 T. — H. 0,45. — L. 0,35.

134. — *La Vierge et l'Enfant.*

 T. — H. 0,50. — L 0,36.

135. — *Saint Roch.*

 T. — H. 0,40. — L. 0,30.

136. — *Sujet biblique.* (Etude.)

 T. — H. 0,98. — L. 0,73.

137. — *Femme dont la figure exprime le dédain.*

 T. — H. 1,15. — L. 0,92.

138. — *Tête d'Odalisque.*

 T. — H. 0,65. — L. 0,53.

139. — *Enée portant son père Anchise.*

T. — H. 0,64. — L. 0,53.

140. — *Sainte Famille.*

T. — H. 0,93. — L. 0,71.

(Provient de l'Académie de Milan.)

141. — *L'Ascension.* (Esquisse.)

T. — H. 0,44. — L. 0,32.

142. — *Portrait de la princesse Elisa Bonaparte, grande-duchesse de Toscane.*

(Portrait peint à Florence.)

T. — H. 0,60. — L. 0,50.

143. — *Tête d'homme.*

T. — H. 0,54. — L. 0,43.

144. — *Saint Charles Borromée, archevêque d' Milan, priant la Vierge pour les pestiférés*

T. — H. 0,56. — L. 0,68.

145. — *Le Christ priant au Jardin des Oliviers.*

T. — H. 0,43. — L. 0,34.

146. — *Des Fleurs.*

 T. — H. 0,24. — L. 0,31.

147. — *Le jugement de Pâris.*

 T. — H. 0,26. — L. 0,32.

148. — *Apollon écorchant le satyre Marsyas pour le punir de l'avoir vaincu sur la flûte.*

 B. — H. 0,32. — L. 0,40.

149. — *Des Hommes foudroyés.*

 T. — H. 0,48. — L. 0,43.

150. — *Tête de femme.*

 B. — H. 0,41. — L. 0,30.

 Nota. — Ce tableau nous a semblé donné à tort au Primatice par le Livret-type.

151. — *Des Animaux à l'Abreuvoir et leur Conducteur.*

 T. — H. 0,36. — L. 0,46.

152. — *Grottes : Au fond, un Paysage.*

 T. — H. 0,36. — L. 0,44.

153. — *Portrait de jeune Fille.*

 T. — H. 0,45. — L. 0,37.

154. — *Diane.* (Esquisse.)

 T. — H. 0,44. — L. 0,60.

155. — *Le Couronnement d'épines.*

 T. — H. 0,56. — L. 0,43.

156. — *L'Annonciation.*

 T. — H. 0,50. — L. 0,70.

157. — *L'éducation d'Œdipe enfant.*

 T. — H. 0,45. — L. 0,37.

158. — *Une Femme représentant l'Abondance.*

 T. — H. 0,72. — L. 0,58.

159. — *Vénus endormie, surprise par un Satyre.*

 B. — H. 0,53. — L. 0,65.

160. — *Le Miracle de saint Hubert.*

 T. — H. 0,58. — L. 0,46.

161. — *Saint Sébastien.*

 T. — H. 0,63. — L. 0,48.

162. — *La Vierge et l'Enfant.*

 T. — H. 0,69. — L. 0,56

163. — *Apollon écorchant Marsyas.*

 T. — H. 0,54. — L. 0,43.

164. — *Le Père Eternel, l'Enfant Jésus et deux Pères de l'Eglise.*

 (Sujet mystique.)

 T. — H. 1,50. — L. 1,28.

165. — *Saint Antoine en prières.*

 T. — H. 1,31. — L. 0,98.

166. — *Un Guerrier.*

 T. — H. 0,84. — L. 0,61.

ÉCOLE ESPAGNOLE

ÉCOLE ESPAGNOLE

AGUIAR (Thomas). Florissait vers 1660. — Il fut imitateur de Velasquez.

167. — (Attribué.) — *La Nuit.*

(Tableau allégorique.)

T. — H. 1,23. — L. 1,52.

ANTOLINEZ (Joseph), né à Séville en 1639, mort à Madrid en 1676. — Il fut élève de P. Rizzi.

168. — *Tobie et l'Ange.*

(Paysage historique.)

T. — H. 0,35. — L. 0,48.

169. — (Attribué.) — *La Fuite en Egypte.*

C. — H. 0,22. — L. 0,32.

ARDEMANS (Théodore), né à Madrid en 1664, mort en 1726. — Elève de Coëllo.

170. — *Ferdinand et Isabelle recevant Fernand Cortez après la découverte de l'Amérique.*

(Etude de plafond.)

T. — H. 0,96. — L. 1,56.

CANO (Alonzo), né à Grenade en 1601, mort en 1667.

171. — *La Vierge donnant à saint Ildefonse une chasuble qu'elle a brodée pour lui.* (Légende espagnole.)

(Magnifique toile, achetée en Espagne pendant la guerre.)

T. — H. 0,95. — L. 0,72.

172. — *La Vierge et l'Enfant dans un nuage.*

(Signé Alonzo-Cano.)

T. — H. 0,58. — L. 0,44.

ESCALENTE (Jean-Antoine), né à Cordoue en 1630, mort à Madrid en 1670. — Elève de François Ricci.

173. — (Ecole de.) — *Le Christ mort.*

T. — H. 0,28. — L. 0,40.

GOMEZ (Sébastien), dit le Mulatre de Murillo, mort en 1678. (Ecole de Séville.)

174. — *Adoration du Saint-Sacrement par des Anges.*

T. — H. 1,12. — L. 0,94.

GOYA Y LUCIENTES (François), né à Fuendetodès en 1748, mort à Bordeaux en 1832. Il s'y était réfugié, poursuivi par l'Inquisition, sous Ferdinand VII.

175. — *Saint François détachant le Christ de la Croix.*

(Provient de la vente Aguado.)

T. — H. 1,41. — L. 0,93.

MARCH DES BATAILLES (Etienne), né à Valence vers la fin du xvi^e siècle, mort dans la même ville en 1660. (Ecole de Valence.) Elève d'Orrente.

176. — *Bataille livrée par Josué sous les murs de Jéricho.*

T. — H. 0,99. — L. 1,31.

MARTINÈS (Thomas), mort à Séville en 1734. — Imitateur de Murillo.

177. — (Attribué.) — *Madone en prières sur la Couronne d'épines.*

T. — H. 0,63. — L. 0,50.

MORALÈS (Louis de), dit el Divino, né à Badajoz vers 1509, mort dans la même ville en 1586. (Ec. de Madrid.)

178. — *Vierge en prières.*

T. — H. 0,44. — L. 0,35.

179. — (Attribué.) — *Tête d'Ecce Homo.*

C. — H. 0,14. — L. 0,10.

180. — (D'après.) — *Une Vierge de douleurs.*

T. — H. 0,81. — L. 0,63.

MOYA (Pierre de), né à Grenade en 1610, mort dans la même ville en 1666. (Ecole de Séville.)

181. — (Attribué.) — *Le Christ ressuscitant un Mort.*

(Belle composition.)

T. — H. 1,26. — L. 1,73.

MURILLO (Esteban-Bartholome), né à Séville en 1618, mort dans la même ville en 1682. (Ecole de Séville.)

182. — (Attribué) — *Le Christ enfant prévoyant les tourments de sa Passion.*

(Provient de la galerie Aguado.)

T. — H. 0,93. — L. 0,71.

183. — (D'après.) — *Tête de jeune Femme.*

(Provient de la galerie Aguado.)

T. — H. 0,47. — L. 0,35.

184. — (D'après.) — *Le jeune Mendiant.*

(Copie du n° 551 du Louvre.)

T. — H. 0,74. — L. 0,64.

PRIETO (Dona Marie de Lorette), née à Madrid en 1753, morte en 1772.

185. — *La Madeleine dans sa grotte.*

B. — Rond. — Diamètre 0,11.

QUINTANA. Florissait à la fin du XVIIe siècle.

186. — (Attribué.) — *Saint François tenant un Crucifix.*

C. — H. 0,14. — L. 0,10.

RIBERA (JOSEPH), dit l'ESPAGNOLET, né à Xativa, aujourd'hui San-Felèpe, près Valence, en 1588, mort à Naples en 1659, suivant Quillet, et non en 1656 comme le disent souvent certains auteurs.

187. — (Attribué.) — *Tête de Vieillard lisant.*

T. — H. 0,51. — L. 0,39.

188. — (Attribué.) — *Saint Jean l'évangéliste.*

T. — H. 0,94. — L. 0,68.

189. — (Attribué.) — *Saint Jérôme dans sa grotte.*

P. s. B. — H. 0,36. — L. 0,50.

190. — (D'après.) — *Saint Jérôme priant.*

(Bonne copie.)

T. — H. 0,99. — L. 0,90.

SAAVEDRA. — Biographie inconnue.

191 — *L'Assomption de la Vierge.*

T. — H. 1,55. — L. 1,09.

SANCHEZ COELLO (Alphonse), né à Benifayro en 1515, mort en 1590. (Ecole de Valence.)

192. — (Attribué.) — *Portrait de dona Dolorès de Miranda.*

T. — H. 1,04. — L. 0,75.

SEGURA (André de). Florissait à Madrid vers 1500.

193. — *Vision de sainte Thérèse.*

T. — H. 0,71. — H. 0,58.

TOBAR (Alphonse-Michel de), né à la Higuéra en 1678, mort en 1738 ou 1758, d'après Lachaise. — Imitateur de Murillo.

194. — (Attribué.) — *Sainte Rose de Lima.*

T. — H. 0,97. — L. 0,78.

195. — (D'après.) — *La Vierge de consolation.*

T. — H. 0,45. — L. 0,36.

Nota. — Copie du tableau qui se trouve dans la cathédrale de Séville, représentant la Vierge assise sur un trône, tenant dans ses bras l'Enfant Jésus, accompagnée de saint François et de saint Antoine.

VARGAS (Louis de), né à Séville en 1502, mort dans la même ville en 1568. (Ecole de Séville.)

196. — *Jésus portant sa Croix.*

(Signé du monogramme du maître.)

T. — H. 1,08. — L. 1,64.

VELASQUEZ (Don Diego Rodriguez de Silva), né à Séville en 1599, mort à Madrid en 1660. (Ecole de Séville.)

197. — *Gibier mort : Lièvre, Canard, etc.*

(Provient du cabinet de M. le Directeur du Musée de Madrid.)

T. — H. 1,04. — L. 49.

198. — (Ecole de.) — *Portrait d'un Poupard tenant une Pomme à la main.*

T. — H. 0,55. — L. 0,43.

199. — (Copie réduite d'après.) — *Portrait de l'infante Marguerite-Thérèse.*

(N° 555 du Louvre.)

T. — H. 0,54. — L. 0,44.

ZARINENA (Christophe), mort à Valence en 1622.

200. — *Portrait d'un jeune Seigneur espagnol.*

T. — H. 0,62. — L. 0,50.

ZURBARAN (François), né à Fuente de Cantos, en Estramadure, en 1598, mort à Madrid en 1662.

201. — (Attribué.) — *Le Martyre de saint Jean l'évangéliste.*

T. — H. 1,03. — L. 1,32.

INCONNUS

ATTRIBUÉS A L'ÉCOLE ESPAGNOLE

202. — *Tête de paysan.*

 (Provient de la galerie Aguado.)

 B. — H. 0,12. — L. 0,09.

203. — *Criminel conduit au supplice.*

 T. — H. 0,21. — L. 0,38.

204. — *Jeune Fille endormie.*

 B. — Rond. — Diamètre 0,31.

205. — *Apothéose de saint André.*

 P. s. B. — Rond. — Diamètre 0,24.

206. — *Saint Georges adorant l'Enfant Jésus et la Vierge.*

B. — Rond. — Diamètre 0,24.

207. — *Ferdinand donnant des lois à l'Amérique.*

(Etude de plafond.)

T. — H. 1,21. — L. 1,35.

208. — *Adoration de la Vierge par plusieurs Saintes et un Saint.*

B. — H. 0,24. — L. 0,32.

209. — *Saint François recevant les stigmates.*

T. — H. 1,03. — L. 0,86.

210. — *Tête de jeune Garçon.*

T. — H. 0,35. — L. 0,31.

211. — *Saint Sébastien percé d'une flèche.*

T. — H. 0,65. — L. 0,45.

212. — *Un Saint et deux Saintes priant.*

T. — H. 0,41. — L. 0,31.

213. — *Tête d'homme.*

T. — H. 0,40. — L. 0,32.

214. — *Saint François recevant les stigmates.*

T. — H. 0,50. — L. 0,62.

215. — *Tobie et l'Ange.* (Paysage.)

B. — H. 0,29. — L. 0,42.

216. — *Fenirne espagnole tenant la Garotte.*

T. — H. 0,64. — L. 0,49.

217. — *La Vierge et l'Enfant.*

T. — H. 0,89. — L. 0,72.

218. — *L'Adoration des Bergers.*

T. — H. 0,87. — L. 0,64.

219. — *Un Philosophe lisant.*

(Ce tableau provient du cabinet de Manuel Godoï, prince de la Paix.)

T. — H. 0,62. — L. 0,47.

220. — *Tête du Sauveur.*

T. — H. 0,59. — L. 0,46.

221. — *Portrait de Monseigneur Fomento, évêque de Miranda.*

T. — H. 0,82. — L. 0,61.

222. — *Sainte Famille.*

(Provient d'un couvent d'Espagne.)

T. — H. 0,87. — L. 0,77.

223. — *Saint Jean-Baptiste.*

T. — H. 1,16. — L. 0,97.

224. — *Portrait d'homme.*

T. — H. 0,78. — L. 0,64.

ÉCOLE FLAMANDE

ÉCOLE FLAMANDE

ADRIAENSENS (ALEXANDRE), né à Anvers en 1625, mort en 1685.

225. — *Des Poissons.*

(Signé ADRIAENSENS — 1651.)

B. — H. 0,32. — L. 0,44.

ARTOIS (JACQUES VAN), né à Bruxelles en 1613, mort en 1665.

226. — (Attribué.) — *Paysage avec de jolis Personnages.*

T. c. s. B. — H. 0,30. — L. 0,23.

227. — *Paysage : Vue prise dans le Brabant, avec Figures et Animaux.*

(Signé Van Artois.)

B. — H. 0,49. — L. 0,63.

Nota. — Ces figures sont attribuées à Téniers le fils.

228. — (Attribué.) — *Paysage avec Moulin et petits Personnages.*

T. — H. 0,42. — L. 0,57.

229. — (Attribué.) — *Forêt avec Figures.*

T. — H. 0,56. — L. 0,83.

230. — (Etude attribuée.) — *Paysage : Rivière et Personnage.*

T. — H. 0,37. — L. 0,45.

231. — (Etude attribuée.) — *Paysage : Rivière et Personnage.*

(Pendant du précédent.)

T. — H. 0,37. — L. 0,45.

232. — (Attribué.) — *Paysage avec Figures.*

T. — H. 0,57. — L. 0,81.

233. — (Ecole de V. Artois.) — *Paysage où un saint Solitaire lit.*

T. — H. 0,28. — L. 0,36.

234. — (Etude attribuée.) — *Paysage.*

B. — H. 0,32. — L. 0,45.

BALEN ou BALEEN (Henri van), né à Anvers en 1560, mort en 1632.

235. — (D'après.) — *Vertumne et Pomone.*

C. — H. 0,41. — L. 0,31.

BERRÉ (J.-B.), né à Anvers en 1777, mort à Paris en 1828.

236. — *Des Chèvres sur un tertre au bord de la mer.*

B. — H. 0,27. — L. 0,33.

BISET (Emmanuel), né à Malines en 1633 ou 34, mort en 1685. — Imitateur de Gonzalès Coques.

237. — *Les Réprouvés précipités aux Enfers.*

(Signé Biset.)

T. — H. 0,64. — L. 0,48.

BLOEMEN (Jean-François van), dit l'Orrizonte, né à Anvers en 1656, mort en 1740.

238. — *Vue prise en Italie*.

T. — H. 0,73. — L. 0,98.

BOUT ou BAUT, et BOUDEWYNS (Nicolas), le premier né à Bruxelles en 1660, le second né à Bruxelles en 1660, mort en 1700. — Ces deux artistes ont constamment travaillé ensemble.

239. — (Attribué.) — *Paysage avec Figures*.

(Les figures sont de Baut.)

T. — H. 0,30. — L. 0,42.

Nota. — Ce tableau provient de la collection de M. Robert Brown.

BRILL (Paul), né à Anvers en 1554, mort à Rome en 1626.

240. — *Attaque de Brigands*.

B. — H. 0,45. — L. 0,61.

241. — (Attribué.) — *Paysage avec Figures : au premier plan, des Satyres; dans le lointain, Pan et Serinx*.

B. — H. 0,27. — L. 0,40.

BRUEGHEL (Pierre), dit le Vieux, ou encore Pierre le Drôle, né à Brueghel en 1510 ou 1530, mort à Bruxelles en 1600.

242. — *Une Noce villageoise.*

B. — H. 0,39. — L. 0,47.

BRUEGHEL (Jean), dit de Velours, né à Bruxelles en 1568 ou 1569, ou 1589, mort en 1625 ou 1642.

243. — *Paysage avec un grand nombre de Figures.*

(Celles-ci sont données au chevalier Breydel.)

B. — H. 0,26. — L. 0,39.

244. — *Canal glacé avec des Patineurs.*

(Signé A. B.)

B. — H. 0,21. — L. 0,40.

245. — (Ecole de.) — *Paysage : effet de neige.*

B. — H. 0,41. — L. 0,50.

CHAMPAIGNE (Philippe van), né à Bruxelles en 1602, mort à Paris en 1674.

246. — (Attribué.) — *La Madeleine couchée dans sa grotte.*

T. — H. 0,95. — L. 1,25.

247. — (Attribué.) — *Portrait de mademoiselle de Richelieu, abbesse en 1674, à l'âge de 18 ans.*

(Ce beau portrait provient du château de Richelieu.)

T. — H. 1,18. — L. 0,79.

248. (D'après.) — *Le bon Pasteur.*

T. — H. 1,40. — L. 0,97.

249. — (Attribué.) — *Portrait de madame de Chantal.*

T. — H. 0,62. — L. 0,51.

CLEEF (Jean van), né à Van-Loo en 1646, mort à Gand en 1716.

250. — *Sainte Famille.*

(Attribution du Livret-type.)

P. s. T. — H. 0,36. — L. 0,28.

CRAESBEKE (Joseph van), né à Bruxelles en 1608, mort en 1661. — Copiste et élève de Brauwer.

251. — (Attribué.) — *Camp de Brigands.*

C. — H. 0,40. — L. 0,59.

CRAYER, KRAYER ou CRŒYER (Gaspar de), né à Anvers en 1582 ou 1585, mort à Gand en 1669.

252. — (Attribué.) — *Assassinat de Th. Becquet, archevêque de Cantorbëry.*

T. s. B. — H. 0,69. — L. 0,49.

DE VIGNE (Félix), né à Gand, en Belgique. (Ecole moderne.) Elève de Paelinck.

253. — *Paysage.*

(Signé F. de Vigne — 1822.)

B. — H. 0,18. — L. 0,28.

DIEPENBÈKE (Abraham van), né à Bois-le-Duc en 1620, mort à Anvers en 1675. — Elève de Rubens.

254. — *Tête de Sauveur.*

T. — H. 0,53. — L. 0,41.

DYCK (Antoine van), né à Anvers en 1599, mort à Blackfriars, près Londres, en 1641.

255. — *Beau portrait d'un Seigneur espagnol.*

T. — H. 0,49. — L. 0,43.

256. — (Attribué.) — *Portrait du duc d'Essex.*

(Miniature sur argent.)

A. — H. 0,05. — L. 0,06.

257. — *Portrait d'homme.* (Esquisse.)

B. — H. 0,26. — L. 0,22.

258. — (Attribué.) — *Etude d'un Sujet allégorique.*

T. — H. 0,46. — L. 0,64.

259. — (Attribué.) — *Tête de Mater Dolorosa.*

T. — H. 0,37. — L. 0,26.

260. — (D'après.) — *Portrait de Van Dick par lui-même.*

(Copie du n° 152 du Louvre.)

T. — H. 0,63. — L. 0,53.

261. — (Attribué.) — *La Vierge et l'Enfant.*

(Esquisse donnée à Van Dyck par le Livret-type.)

T. — H. 0,61. — L. 0,47.

262. — (Attribué.) — *Le Christ, descendu de la Croix, entouré de la Vierge et des saintes Femmes.*

(Provient de la collection de M. Robert Brown.)

T. — H. 0,52. — L. 0,66.

263. — (Attribué.) — *Une Main.*

T. — H. 0,36. — L. 0,23.

264. — (Esquisse attribuée.) — *Henri IV et Marie de Médicis.*

B. — H. 0,29. — L. 0,16.

265. — (D'après.) — *Sainte Famille.*

T. — H. 0,76. — L. 0,64.

266. — (D'après.) — *Tête d'homme.*

T. — H. 0,74. — L. 0,62.

FRANCK, ou FRANCKEN, ou VRANCK (François), dit le Vieux, né à Hérentals vers 1542 ou 1544, mort à Anvers en 1616.

267. — *Jésus portant sa Croix au Calvaire.*

(Signé Den-Jon Francken.)

B. — H. 0,29. — L. 0,55.

4

FRANCK (Sébastien), né à Anvers vers 1573.

268. — *Episode de la vie de l'Enfant prodigue.*

B. — H. 0,53. — L. 0,81.

Nota. — Ce tableau et le suivant sont décrits par Cambry dans le Catalogue des objets d'art échappés au vandalisme dans le Finistère en 1793.

269. — *Fête dans un palais de Venise.*

(Acheté en Hollande en 1705 par le bisaïeul maternel de M. de Silguy.)

B. — H. 0,53. — L. 0,77.

FRANCK (François), dit le Jeune, né à Anvers vers 1580, mort en 1642.

270. — (Attribué.) — *Les Actes de Charité.*

(Signé sur le tonneau, à droite : Franck *fecit*.)

C. — H. 0,19. — L. 0,16.

271. — (Attribué à l'Ecole des Franck.) — *Jésus descendu de Croix.*

C. — H. 0,35. — L. 0,27.

272. — (Attribué à l'Ecole des Franck.) — *Le Frappement du Rocher.*

C. — H. 0,65. — L. 0,86.

273. — (Attribué à l'Ecole des FRANCK.) — *Le passage de la mer Rouge.*

B. — H. 0,56. — L. 0,38.

GRIEFF ou GRIFF (ADRIEN LE JEUNE). La Notice du Louvre dit GRIFIR (Anton.)

274. — *Lièvre, Oiseaux et Chiens.*

(Signé A. GRIEF.)

B. — H. 0,20. — L. 0,27.

HALS (DIRCK), né à Malines en 1589 ou 1580, mort à Harlem en 1656.

275. — *Réunion de Personnages dans un Salon.*

B. — H. 0,51. — L. 0,69.

HELLEMONT (MATHIEU VAN), né à Bruxelles en 1653, mort en 1739. — Imitateur de David Téniers le jeune.

276. — *Des Buveurs.*

(Signé M. V. HELLEMONT.)

B. — H. 0,15. — L. 0,12.

277. — *Une Tabagie.*

(Signé Va H.)

T. — H. 0,54. — L. 0,71.

278. — (Attribué.) — *Intérieur de Cabaret.*

B. — H. 0,18. — L. 0,16.

HEMELRAET, né à Anvers en 1612, mort en 1668.

279. — *Vue prise en Allemagne.*

T. — H. 0,51. — L. 0,71.

HOECK (Jean van), né à Anvers en 1600, mort en 1650.

280. — *La Madeleine dans sa grotte.*

(Le paysage passe pour être de Brueghel de Velours. — Cabinet Aguado.)

B. — H. 0,37. — L. 0,27.

HOREMANS (Jean), né à Anvers en 1675, mort en 1759.

281. — *L'Etude à différents âges.*

(Signé Horemans — 1720.)

T. — H. 1,12. — L. 0,99.

HUYSMANS (Corneille), surnommé Huysman de Malines, né à Anvers en 1648, mort à Malines en 1727. — Elève de Jean Artois.

282. — *Paysage avec Animaux.*

T. — H. 0,47. — L. 0,56.

283. — (Attribué.) — *Tobie et l'Ange.*

T. — H. 0,95. — L. 1,28.

284. — (Attribué.) — *Paysage.*

T. — H. 2,00. — L. 1,42.

285. — (Attribué.) — *Le Sommeil de Diane.*

T. — H. 0,36. — L. 0,47.

JORDAENS ou JORDAANS (Jacques), né à Anvers en 1594, mort dans la même ville en 1678.

286. — (D'après.) — *Les Vendeurs chassés du Temple.*

(Fragment extrait d'un tableau du maître.)

T. — H. 0,72. — L. 0,90.

287. — (Esquisse attribuée.) — *Hérodiade portant la tête de saint Jean-Baptiste.*

(Provient du cabinet de M. Denon, ancien Directeur des Musées-Impériaux.)

T. — H. 0,44. — L. 0,38.

KESSEL (Jean van), né à Anvers en 1626, mort dans la même ville en 1678 ou 79.

288. — *Oiseaux divers et Animaux amphibies.*
(Signé J.-V. Kessel.)

B. — H. 0,20. — L. 0,32.

LAMBRECHT, peintre de genre. — Biographie inconnue.

289. — *Un Concert.*

T. — H. 0,72. — L. 0,58.

MAES (Thomas). — Anvers, 1708.

290. — *Portrait d'une Princesse hollandaise.*

T. — H. 1,09. — L. 0,89.

291. — *Tête d'homme.*
(Signé Maes.)

T. — H. 0,48. — L. 0,34.

METSYS ou MASSYS (Quintin), dit le Maréchal d'Anvers, né à Anvers en 1450, mort en 1529.

292. — (D'après.) — *La méditation du Philosophe.*

B. — H. 0,64. — L. 0,53.

MINDERHOUT (Henri van), né en 1637, mort en 1696.

293. — *Marine où plusieurs Vaisseaux sont sur le point de périr sur des Rochers.*

(Signé HV. M. entrelacé.)

T. — H. — 0,34. — L. 0,43.

MEULEN (Antoine-François van der), né à Bruxelles en 1634, mort à Paris en 1690.

294. — (Attribué.) — *Deux Cavaliers.*

T. s. B. — H. 0,39. — L. 0,28.

NEEFS, NEEFFS, ou NEEFTS (Peters), dit le Vieux, né à Anvers vers 1550, mort dans la même ville en 1638, et suivant d'autres, en 1651.

295. — *Vue intérieure d'une Église.*

(Très-beau. — Signé P. N.)

B. H. — 0,20. — L. 0,28.

PETEERS ou PIETERS (Bonaventure), les Frères, dont les œuvres paraissent se confondre. — Anvers, 1614-1671.

296. — *Marine.*

B. — H. 0,45. — L. 0,68.

297. — *Tempête en mer.*

B. — H. 0,36. — L. 0,49.

298 — (Attribué.) — *Marine : un Vaisseau s'est brisé sur des Rochers ; on voit des Passagers sur des épaves ou à la mer.*

T. — H. 0,74. — L. 1,04.

RUBENS (Pierre-Paul), né à Cologne en 1577, mort à Anvers en 1640.

299. — (Attribué.) — *Paysage avec Figures.*

(Ce tableau, qui provient du cabinet de M. Robert Brown, est d'un bel effet et se trouve embelli de personnages bien traités.)

B. — H. 0,33. — L. 0,52.

300. — (Esquisse d'après.) — *Job.*

T. — H. 0,48. — L. 0,35.

301. — (Réduction d'après.) — *Henri IV et Marie de Médicis.*

T. — H. 0,40. — L. 0,31.

302. — (Attribué.) — *Danse des Anges devant la Vierge.*

(Très-bon tableau.)

T. — H. 0,94. — L. 1,42.

303. — (D'après.) — *Kermesse.*

T. — H. 0,66. — L. 1,36.

304. — (D'après.) — *Tête de vieille Femme.*

T. — H. 0,52. — L. 0,41.

305. — (D'après.) — *Saint Jude.*

T. — H. 0,73. — L. 0,59.

306. — (D'après.) — *Job tourmenté par sa Femme et par les Démons.*

T. — H. 0,89. — L. 0,69.

SCHOEVAERTS (M.), XVII^e siècle. — Pasticheur peu adroit de D. Téniers.

307. — (Attribué.) — *Vue d'un Port et d'un Marché aux Poissons en Hollande avec un très-grand nombre de Figures.*

T. — H. 0,29. — L. 0,43.

SNYDERS (FRANÇOIS), mort en 1676 ou 1678. — Il travailla aux Gobelins.

308. — *Fleurs, Plantes et Reptiles.*

B. — H. 0,33. — L. 0,54.

309. — *Reptiles et Plantes.*

(Pendant du précédent. — A servi de modèle à la Manufacture de Sèvres.)

B. — H. 0,33. — L. 0,54.

TÉNIERS (DAVID), LE VIEUX, né à Anvers en 1582, mort en 1649. — Il fut élève de Rubens.

310. — (École de.) — *Intérieur où l'on voit un Cheval et son Cavalier.*

B. — H. 0,35. — L. 0,31.

THOMAS (JEAN), né à Ypres en 1610, mort à Vienne en 1672. — Il fut élève de Rubens.

311. — *L'Éducation de Bacchus.*

(Signé THOMAS — 1660.)

T. — H. 0,64. — L. 0,56.

THIS OU THYS (JEAN-FRANÇOIS). — Bruxelles en 1783 (?)

312. — *Abraham renvoyant Agar et Ismaël.*

(Signé THIS OU THYS?)

T. — H. 0,44. — L. 0,54.

VEEN (Otho van), dit Otto Venius, né à Leyde en 1556, mort à Bruxelles en 1634.

313. — *L'Adoration des Mages.*.

(Ce magnifique tableau provient de l'Établissement des Jésuites d'Anvers.)

B. — H. 1,20. — L. 0,89.

VERBRUGGEN (Gaspard-Pierre), né à Anvers en 1668, mort en 1720. — Imitateur de Baptiste Monoyer.

314. — *Un Bouquet de Fleurs.*

(Signé Gasp. Verbrugg. *pinxit*.)

T. — H. 0,82. — L. 1,10.

VERDUSSEN (Jean-Pierre). — Biographie inconnue.

315 et 316. — *Combat des Autrichiens et des Turcs.*
(Deux pendants.)

(Le n° 315 est signé J. Verdussen.)

T. les deux. — H. 0,71. — L. 0,98.

VOS (Martin de), né à Anvers en 1520, mort en 1603 ou 1604.

317. — *Tête de Vieillard.*

B. — H. 0,45. — L. 0,31.

INCONNUS

ATTRIBUÉS A L'ÉCOLE FLAMANDE

318. — *Vue d'un Palais.*

(Signé S. V. Vucht?)

B. — H. 0,34. — L. 0,45.

319. — *Architecture et Paysage.*

(Signé Stocklyn?)

B. — H. 0,16. — L. 0,22.

320. — *Paysage avec Figures.*

T. — H. 0,34. — L. 0,43.

321. — *Portrait de Femme.*

B. — Miniature ovale. — H. 0,08. — L. 0,06.

322. — *Figures à une Fenêtre.*

 (Signé DOUART — 1681 ?)

 B. — H. 0,15. — L. 0,11.

323. — *La Vierge et l'Enfant.*

 C. — H. 0,28. — L. 0,22.

324. — *Portrait de jeune Homme.* (Miniature.)

 C. — H. 0,07. — L. 0,08.

325. — *Guerriers.* (Scène historique.)

 T. — H. 0,20. — L. 0,29.

326. — *Marine par un temps calme.*

 B. — H. 0,13. — L. 0,17.

327. — *Marine.* (Pendant de la précédente.)

 B. — H. 0,13. — L. 0,22.

328. — *Marine avec Figures.*

 (Signé F. R ?)

 B. — H. 0,18. — L. 0,20.

329. — *Marine avec Figures.* (Pendant de la précédente.)

 (Signé F. R ?)

 B. — H. 0,18. — L. 0,20.

330. — *Paysage.* (Étude.)

 T. s. B. — H. 0,24. — L. 0.30.

331. — *Paysage.*

 B. — H. 0,12. — L. 0,15.

332. — *Des Fruits.*

 T. — H. 0,37. — L. 0,31.

333. — *Les Saintes Femmes.*

 B. — H. 0,51. — L. 0,43.

334. — *Portrait d'une jeune Fille d'Anvers.*

 T. — H. 0,49. — L. 0,41.

335. — *Jésus au Jardin des Oliviers.*

 C. — H. 0,21. — L. 0,28.

336. — *Bœufs et Chèvres dans une Prairie.*

 B. — H. 0,21. — L. 0,40.

337. — *Tête de Vieillard.*

 B. — H. 0,24. — L. 0,21.

338. — *Marine.*

 T. — H. 0,24. — L. 0,33.

MUSÉE DE QUIMPER

339. — *Portrait d'un Bourguemestre.*

P. s. T. — H. 0,24. — L. 0,18.

340. — *Paysage avec Personnages.*

T. — H. 0,40. — L. 0,48.

341. — *Portrait d'Homme.*

B. — H. 0,17. — L. 0,14.

342. — *Paysage avec Figures de petits Pêcheurs sur le bord d'un étang.*

T. — H. 0,42. — L. 0,71.

343. — *Portrait de Van Koll, Bourguemestre de Leyde.*

(Provient du Cabinet de M. Manuel Godoï, Prince de la Paix, qui fut le favori du Roi d'Espagne Charles IV, et mourut à Paris en 1851.)

T. — H. 0,53. — L. 0,43.

344. — *Intérieur où l'on voit une Femme prenant le Thé et divers Personnages.*

(Signé des lettres M. B?)

T. — H. 0,55. — L. 0,48.

345. — *Port de mer et Marché aux poissons, avec petites Figures bien traitées.*

(Signé L. Smout?....)

T. — H. 0,40. L. — 0,56.

346 et **347.** — *Scènes Villageoises.*

(Deux pendants.)

T. — H. 0,20. L. — 0,21.

348. — *Le Génie des Arts enseignant.*

T. — H. 0,61. — L. 0,47.

349. — *Un Bivouac.*

(Ce Tableau est donné au Catalogue type à Cuyp (Aalbert). Il nous paraît sortir tellement de sa manière, que nous n'avons pas crû devoir conserver cette attribution.)

B. — H. 0,50. — L. 0,66.

350. — *Portrait d'un Échevin.*

(Signé : DEKEN VAN ET. HAMBACHT? Anno 1641.)

B. — H. 0,68. — L. 0,55.

351. — *Portrait d'un Bourguemestre.*

B. — H. 0,35. — L. 0,24.

352. — *Paysage avec Figures.*

 B. — H. 0,30. — L. 0,41.

353. — *Une Bergère avec Animaux.*

 T. — H. 0,27. — L. 0,40.

354. — *Des Fruits : Grenade, Figues et Raisins.*

 T. — H. 0,24. — L. 0,31.

355. — *Tête de Juif.*

 T. — H. 0,52. — L. 0,44.

356. — *Vue d'un Village bordant une Rivière.*

 B. — H. 0,29. — L. 0,42.

357. — *Le Christ en Croix, la Vierge, la Madeleine et Saint-Jean.*

 C. — H. 0,33. — L. 0,26.

358. — *Marine.*

 C. — H. 0,21. — L. 0,12.

359. — *Paysage avec Bois.*

 B. — H. 0,26. — L. 0,35.

360. — *Paysage avec Figures et Ruines au bord de l'eau.*

B. — H. 0,25. — L. 0,40.

361. — *Saint-Jean à la Fontaine.*

B. — H. 0,61. — L. 0,43.

362. — *Adam et Ève dans le Paradis terrestre.*
(Copie.)

T. — H. 0,59. — L. 0,44.

363. — *Paysage.*

(Signé C. V. Boinel ou Bomel.)

(Inconnu, donné par le Livret-type à l'École Flamande ?)

T. — H. 0,35. — L. 0,50.

364. — *Sainte-Cécile jouant, accompagnée par des Anges.*

T. — H. 1,12. — L. 0,85.

365. — *Vue d'un Château du moyen-âge. Effet de Clair de Lune.*

T. — H. 0,80. — L. 0,64.

366. — *La Nativité de Jésus-Christ.*

C. — H. 0,68. — L. 0,54.

367. — *Une Bergère et son Troupeau.*

T. — H. 0,41. — L. 0,33.

368. — *Une Famille Flamande à table.*

(Signé, à gauche dans la fenêtre, d'une signature illisible.)

B. — H. 0,63. — L. 0,80.

369. — *Une Nymphe au Bain.*

T. — H. 0,60. — L. 0,45.

370. — *Une Religieuse.*

T. — H. 1,08. — L. 0,78.

371. — *Portrait d'une Dame Flamande.*

T. — H. 0,73. — L. 0,57.

372. — *Portrait d'un Seigneur de la Cour de France.*

(On lit sur le fond : Anno 1563 ŒEt. 28 et on y remarque les mêmes armoiries que sur les portraits portant les n⁰ˢ 400 et 398.)

T. — H. 0,68. — L. 0,56.

373. — *Tête d'Homme du temps d'Henri III.*

T. — H. 0,59. — L. 0,40.

ÉCOLE HOLLANDAISE

ÉCOLE HOLLANDAISE

BAUER (Guillaume). — Biographie inconnue.

374. — *Petit Paysage.*

B. — H. 0,13. — L. 0,10.

BEGYN, ou BEGEŸN, ou BÉGA (Abraham), né en 1650, mort à la fin du xvii^e siècle.

375. (Attribué.) — *Des Chèvres dans un Paysage.*

T. — H. 0,36. — L. 0,43.

376. — (Attribué.) — *Marché Flamand.*

T. — H. 0,72. — L. 0,96.

BERGHEM (Nicolaas), né à Harlem en 1624, mort en 1705.

377. — (D'après.) — *Paysage; le Passage du Gué.* (Copie du n° 21 du Louvre.)

T. — H. 1,12. — L. 1,45.

378. — (Attribué.) — *Paysage avec Animaux.*

T. — H. 0,71. — L. 0,91

379. — (Étude attribuée.) — *Divers animaux et Têtes d'animaux.*

T. s. B. — H. 0,32. — L. 0,40.

380. — *Paysage avec Figures.*

(Signé à droite : Berghen, 1651.)

T. — H. 0,40. — L. 0,48.

BOL (Ferdinand), né à Dordrecht vers 1610, mort à Amsterdam en 1681. — Imitateur de Rembrandt.

381. — *Portrait de Dame.*

T. — H. 1,29. — L. 1,06.

BOTH (Jan), dit Both d'Italie, né à Utrecht en 1610, mort en 1650.

382. — (Attribué.) — *La Marchande de Volailles hollandaise : deux Ménagères causent avec elle; au premier plan, un Cygne et divers Gibiers.*

B. — H. 0,57. — L. 0,46.

BRAKEMBURG (Renier), né à Harlem en 1633. — Copiste de G. Dow et d'Isaac V. Ostade.

383. — *Des Buveurs.*

(Signé Brakemburg.)

T. — H. 0,37. — L. 0,30.

CORNELY ou CORNEILLE DE HARLEM. — Biographie inconnue.

384. — *La famille de Caïn.*

(Signé Cornely.)

T. — H. 1,43. — L. 1,25.

CUYP (Benjamin), né à Dordrecht. — Imitateur de Rembrandt.

385. — (Attribué.) — *Une vieille Femme et une jeune Fille.*

B. — H. 0,30. — L. 0,42.

386. — (Attribué.) — *Jeune Femme*.

B. — H. 0,78. — L. 0,58.

DECKER (Conrad), né en 1637, mort en 1680. — Imitateur d'Hobbema et de Ruysdaël.

387. — (Attribué.) — *Paysage avec Figures*.

B. — H. 0,29. — L. 0,41.

DOES (Jacques), dit le Vieux, 1623-1673.

388. — *Moutons dans un Paysage par un temps d'orage*.

B. — H. 0,30. — L. 0.37.

DUCQ (Jean LE), né à La Haye en 1636.

389. — (Attribué.) — *Un Fumeur*.

(Signé A. Duc.)

B. — H. 0,24. — L. 0,21.

Nota. — L'initiale du prénom et la lettre finale du nom ne sont pas d'accord avec notre attribution. Mais il y a là sans doute une signature apposée après coup par une personne qui a confondu A. Duc, peintre de genre, qui florissait vers 1650, et Jean Le Ducq, auquel appartient, ce nous semble, ce tableau.

390. — (Attribué.) — *Des Buveurs en costume du temps de Louis XIII.*

B. — H. 0,38. — L. 0,50.

NOTA. — Le Livret-type donne ce tableau à PALAMÈDES, qui fut un imitateur de DUCQ ; mais nous avons cru devoir le laisser à ce dernier, à cause de sa ressemblance avec le n° 389.

EVERDINGEN (ALDERT VAN), né à Alkmaar en 1621, mort en 1675.

391. — *Une Forêt du Nord.*

T. — H. 0,73. — L. 0,95.

FALENS (CHARLES VAN), né à Anvers en 1684, mort à Paris en 1733.

392. — (Attribué.) — *Départ pour la Chasse.*

(Le Livret-type l'attribue à Ph. WOUVERMANS.)

T. — H. 0,21. — L. 0,21.

FLINCK (GOVAERT), né à Clèves en 1616, mort en 1660. — Imitateur de Rembrandt.

393. — (Attribué.) — *Portrait de Femme.*

T. — H. 0,90. — L. 0,67.

GOYEN (Jan van), né à Leyde en 1596, mort à la Haye en 1656.

394. — (Attribué.) — *Paysage.*

B. — H. 0,15. — L. 0,20.

395. — *Des Paysans hollandais près d'une habitation rustique.*

B. — H. 0,20. — L. 0,30.

HAKKERT (Jean). Amsterdam, vers 1636.

396. — *Forêt avec Figures.*

B. — H. 0,31. — L. 0,37.

397. — *Paysage : effet de Soleil couchant.*

(Les bestiaux qui ornent le premier plan passent pour être d'Adrien V. den Velde.)

B. — H. 0,58. — L. 0,73.

HANNEMAN (Adrien), né à la Haye en 1610 ou 1611, vivait encore en 1670. — Imitateur de Van Dyck.

398. — *Portrait d'Homme.*

(Signé Adrien Hanneman. — Anno 1661.)

T. — H. 0,80. — L. 0,63.

399. — *Portrait d'une Dame flamande.*

(Signé Adrien Hanneman. — Anno 1661.)

T. — H. 0,80. — L. 0,63.

400. — (Attribué.) — *Portrait d'Homme.*

T. — H. 0,69. — L. 0,57.

HEEM (Jan-Davidz de), né à Utrecht en 1600 ou 1604, mort à Anvers en 1674 ou 1677.

401. — *Un Déjeuner : Vases et Fruits.*

T. — H. 0,45. — L. 0,58.

402. — (Attribué.) — *Vases, Ecrevisse, Citron sur une Table.*

(Portant la date de 1661.)

T. — H. 0,62. — L. 0,55.

HEEMSKERK (Egbert van), le Jeune, né en en 1645, mort à Londres en 1704. — Imitateur de J. Steen.

403. — (Attribué) — *Tabagie hollandaise et réunion de Joueurs.*

(Attribution du Livret-type.)

T. — H. 0,31. — L. 0,38.

404. — (Attribué.) — *Danse flamande dans un Cabaret.*

(Pendant du précédent.)

T. — H. 0,31. — L. 0,38.

HOOCH, HOOGHE ou HOOGE (Piéter van),
né vers 1643 d'après Descamps, mort vers 1708. — Cette date de 1643 reste douteuse, puisque certains tableaux de sa main sont datés 1658.

405. — (Attribué.) — *Le Marchand de Toile.*

B. — H. 0,24. — L. 0,32.

HONDECOETER (Melchior), né à Utrecht
en 1636, mort dans la même ville en 1695. — Il fut élève de J.-B. Weenix, son oncle.

406. — *Poules, Coq et Pigeons.*

T. — H. 0,95. — L. 0,90.

HONTHORST (Gérard), dit Gérard de la
Nuit, ou Gherardo della Notte, né à Utrecht en 1592, mort vers 1660, ou 1662, ou 1680. — Elève de Bloëmaer (Abraham).

407. — (Attribué.) — *La lecture des Evangiles.*

T. — H. 0,90. — L. 0,96.

408. — (Attribué.) — *Adam et Ève.*

(Signé des lettres GH entrelacées?)

B. — H. 0,44. — L. 0,33.

409. — (Attribué.) — *Judith portant la tête d'Holopherne.*

T. — H. 1,15. — L. 0,90.

HULSDONCK (Jan van). — Biographie inconnue.

410. — *Des Fruits, une Soucoupe, un Verre; le tout sur une Table.*

B. — H. 0,21. — L. 0,24.

411. — *Fruits et Vases.*

(Signé Hulsdonck.)

T. — H. 0,38. — L. 0,33.

HUYSUM (Jan van), né à Amsterdam en 1682, mort en 1749.

412. — *Vase rempli de Fleurs, sur une table de marbre.*

(Signé Van Huysum.)

T. — H. 0,71. — L. 0,59.

413. — *Portrait de V. Huysum, par lui-même.*

T. — H. 0,71. — L. 0,57.

JARDIN (Karel du), né à Amsterdam en 1635, mort à Venise en 1678.

414. — *Des animaux dans un paysage.*

B. — H. 0,31. — L. 0,44.

KALF (Guillaume), né à Amsterdam en 1630, mort en 1693.

415. — *Intérieur de Cuisine.*

B. — H. 0,43. — L. 0,35.

KESSEL (Johan van), né à Amsterdam en 1648, mort en 1698. — Il ne faut pas confondre ce peintre avec J. V. Kessel de l'Ecole Flamande, né à Anvers, et dont le Musée possède un échantillon sous le n° 228.

416. — *Gibier mort.*

T. — H. 0,99. — L. 1,08.

LAIRESSE (Gérard de), né à Liége en 1640, enterré à Amsterdam le 28 juillet 1711, d'après le Catalogue du Louvre.

417. — *Les Israëlites dansant devant le Veau d'or.*

T. — H. 0,76. — L. 0,61.

418. — *Bacchanale s'approchant d'un groupe de jeunes filles auxquelles Minerve montre le Temple de la Sagesse.*

T. — H. 0,79. — L. 0,99.

419. — *Portrait d'Amélie d'Anhalt, duchesse de Nassau.*

T. — H. 1,39. — L. 1,10.

420. — (Copie d'après.) — *Une Musicienne.*

T. — H. 0,38. — L. 0,28.

LEEN (Guill. van). Dordrecht. — Elève de Arends, de Ponse et de Cuypers.

421. — (Ecole de.) — *Plantes et Insectes.*

T. — H. 0,56. — L. 0,43.

422. — *Un Panier de Fleurs.*

(Signé Van Leen 1794.)

T. — H. 0,60. — L. 0,45.

LOO (Jacques van), le Vieux, né à Sluys en 1614, mort à Paris en 1670. — On le croit l'aïeul des Van Loo.

423. — (Attribué.) — *Portrait d'Homme.*

T. — H. 0,48. — L. 0,37.

MAAS (Nicolaas), né à Dordrecht en 1632, mort en 1693. — Il fut élève de Rembrandt.

424. — (Attribué.) — *Portrait de Femme.*

T. — H. 0,71. — L. 0,58.

425. — (Attribué.) *Portrait d'une Princesse Hollandaise.* (Grandeur nature.)

T. — H. 1,17. — L. 0,94.

426. — (Attribué.) — *Portrait d'une jeune Dame Hollandaise.*

T. — H. 0,76. — L. 0,61.

MIEREVELT ou **MIRVELD** (Michel-Jansz), né à Delft en 1568, mort dans la même ville en 1641.

427. — *Portrait de Femme.*

B. — H. 0,57. — L. 0,40.

MIÉRIS (Frans van), le Père. Né à Delft en 1635, mort à Leyde en 1681. — Elève de G. Dow.

428. — (Attribué.) — *Sacrifice à Latone.*

T. — H. 0,43. — L. 0,58.

MOLYN (Pierre), dit Tempesta ou de Mulieribus, né à Harlem vers 1637, mort en 1701.

429. — *Paysage avec Animaux.*

T. — H. 0,80. — L. 1,07.

MOOR (Karel de), né à Harlem en 1656, mort en 1738. — Elève de G. Dow, de Miéris et de Schalken.

430. — (Attribué.) — *Vénus et l'Amour forgeant des Traits.*

T. — H. 1,18. — L. 1,01.

MOUCHERON (Frédérick), né à Embden en 1633, mort à Amsterdam en 1686. — Imitateur d'Asselyn.

431. — *Paysage avec de jolies Figures.*

(Les Figures sont attribuées à Ad. van den Velde.)

T. — H. 0,33. — L. 0,43.

432. — (D'après.) — *Paysage avec Figures.*

T. — H. 0,62. — L. 0,46.

NEER (Aert, Aart, Arthus ou Arnoult van der), né à Amsterdam vers 1619, mort en 1683.

433. — (Attribué.) — *Un Paysage, effet de Lune.*

B. — H. 0,21. — L. 0,17.

OS (Jan van), né à Middelharnis en Hollande, en 1744, mort en 1808.

434. — *Vase, Fruits et Coquilles.*

(Signé Jv. Os.)

B. — H. 0,57. — L. 0,42.

OSTADE (Adrien Van), né à Lubeck en 1610, mort à Amsterdam en 1685.

435. — (D'après.) — *Les Joueurs de Tric-Trac.*

(Copie moderne.)

B. — H. 0,24. — L. 0,18.

POELENBURG (Kornélis), vulgairement Corneille Poelenburg, né à Utrecht en 1586, mort en 1667 (et non en 1660 comme le disent des auteurs).

436. — (Attribué.) — *Mort de Pyrame et de Thisbé.*

C. — H. 0,24. — L. 0,30.

POTTER (Paul), né à Enckhuyzen en 1625, mort à Amsterdam en 1654.

437. — (D'après.) — *Un Bœuf dans un Paysage.*

(Copie ancienne.)

T. — H. 0,24. — L. 0,31.

PYNAKER (Adam), né en 1621 au bourg de Pynaker, mort à Delft en 1673.

438. — *Paysage avec Animaux.*

T. — H. 0,56. — L. 0,47.

QUINKHARD (Jean-Maurice), né à Rees en 1688, mort en 1772.

439. — *Portrait en pieds du Duc de Richelieu.* (Au quart nature environ.)

(Signé J. Quinkhard 1763.)

T. — H. 0,79 — L. 0,64.

REMBRANDNT (van Ryn), né près de Leyde en 1608, mort à Amsterdam en 1669.

6

440. — (Attribué.) — *Portrait d'un Bourguemestre de Harlem.*

T. — H. 0,52. — L. 0,38.

441. — (Copie ancienne d'après.) — *Portrait de Rembrandt.*

B. — H. 0,50. — L. 0,38.

442. — (D'après.) — *Portrait d'Homme.*

B. — H. 0,23. — L. 0,18.

443. — (Attribué.) — *Tête d'Homme.* (Belle et vigoureuse étude.)

T. — H. 0,67. — L. 0,56.

RONTBOUT (J.). — Florissait en 1675. — Cet imitateur d'Hobbema est souvent confondu avec Th. Ronbouts, imitateur de Rubens.

444. — (Attribué.) — *Entrée de Forêt.*

T. — H. 0,62. — L. 0,52.

445. — *Entrée de Forêt.*

B. — H. 0,63. — L. 0,48.

RUISCH (Rachel), née à Harlem en 1664, morte en 1750. — Elève de G. Van Aalst.

446. — *Fleurs, Plantes et Reptiles.*

(Signé RACHELLE RUISCH.)

T. — H. 1,32. — L. 0,98.

RUISDAËL ou RUYSDAËL (Jakob), né à Harlem en 1630, mort en 1681.

447. — *Le Repos de la sainte Famille, Paysage.*
(Les personnages bien traités sont d'une main étrangère.)

(Signé J. RUYSDAEL.)

T. — H. 0,95. — L. 1,25.

448. — *Vue de la ville de Harlem.*

(Signé RUYSDAEL.)

B. — H. 0,47. — L. 0,49.

449. — (D'après.) — *Paysage avec Figures.*

B. — H. 0,41. — L. 0,70.

RUISDAËL (Salomon), né à Harlem en 1610, mort en 1670. — Frère et imitateur de Jacob.

450. — (Attribué.) — *Paysage.*

B. — H. 0,39. — L. 0,32.

SCHALKEN (Godefroy), né à Dordrecht en 1649, mort à la Haye en 1706. — Imitateur de G. Dow.

451. — (Attribué.) — *Tête de Femme.*

B. — H. 0,18. — L. 0,14.

452. — (Attribué.) — *Tête de Femme.*

(Effet de lumière.)

T. — H. 0,78. — L. 0,63.

453. — (Attribué.) — *Cuisinière Hollandaise, marchande de gaufres.*

(Effet de lumière.)

B. — H. 0,21. — L. 0,16.

454. — (Attribué.) — *Femme grillant des marrons.*

(Très-belle toile.)

T. — H. 1,20. — L. 0,85.

SPRONG (Gérard). — Harlem, 1600.

455. — *Portrait de Madame Van de Vayer.*

T. — H. 0,68. — L. 0,54.

STORCK (Abraham), né à Amsterdam en 1640, vivait encore en 1683.

456. — Attribué. — *Scène de Cabaret.*

T. — H. 0,41. — L. 0,48.

TERWESTEN (Matthieu). La Haye, 1670. — Il fut élève de G. Mytens.

457. — *Flore et les Amours.*

(Dans ce tableau les Fleurs sont attribuées à Hardimé ?)

T. — H. 2,57. — L. 1,50.

VALKEMBURG (Dirck ou Thierry), né à Amsterdam en 1675, mort en 1721. — Imitateur de Weenix.

458. — *Des Fruits de Surinam.* (Guyane Hollandaise.)

(Signé Valkemburg 1707.)

T. s. B. — H. 0,36. — L. 0,45.

459. — *Des Fruits de Surinam et des Reptiles.*

B. — H. 0,37. — L. 0,46.

VELDE (Esaias van den), né à Leyde vers 1597, mort en 1648.

460. — (Attribué.) — *Attaque de Brigands.*

T. — H. 1,11. — L. 1,57.

VELDE (Willem van den), né à Amsterdam en 1633, mort à Greenwich en 1707.

461. — (Attribué.) — *Marine du Nord.*

(Provient du cabinet de M. R. Brown.)

B. — H. 0,32. — L. 0,40.

VERKOLIE (Jan), né à Amsterdam en 1650, mort à Delft en 1693.

462. — *Suzanne et les Vieillards.*

(Signé Verkolie.)

T. — H. 0,34. — L. 0,43.

463. — *Bacchante mangeant des Huîtres, servies par un Satyre.*

T. — H. 0,42. — L. 0,32.

VOOGD (Henri), né à Amsterdam en 1766, mort en 1839. — Il fut élève de J. Andriessen.

464. — *Une Tête de Bœuf.*

(Signé Voogd. Rome 1817.)

T. — H. 0,70. — L. 0,50.

WEENIX (Jan le fils), né à Amsterdam en 1644, mort en 1719.

465. — *Des Plantes et des Animaux.* (Très-belle toile.)

(Signé Gio. Babl. a. Wienix.)

T. — H. 0,98. — L. 0,77.

466. — *Une Perdrix et des Oiseaux morts.*

T. — H. 0,27. — L. 0,36.

467. — (Attribué.) — *Combat de Chiens et de Chats.*

T. — H. 0,43. — L. 0,52.

WOUWERMAN (Piéter), né à Harlem en 1625, mort en 1683. — Frère de Philippe.

468. — (Attribué.) — *Des Cavaliers à la porte d'une Hôtellerie.*

B. — H. 0,44. — L. 0,55.

469. — *Paysage avec Figures.*

(Signé du monogramme P. W.)

B. — H. 0,24. — L. 0,18.

470. — (Attribué.) — *Halte de Cavalerie.*

T. — H. 0,45. — L. 0,56.

WYNANTS (Jan), né à Harlem vers 1600, mort vers 1679.

471. — *Paysage avec Figures.*

(Dans ce tableau les figures sont attribuées à Ad. V. den Velde.)

(Signé J. Wynants 1642.)

T. — H. 0,32. — L. 0,37.

ZEEMAN (Remi ou Reinier), né à Amsterdam en 1612. — On ignore la date de sa mort.

472. — (Attribué.) — *Marine.*

(Copiste de W. van den Velde, de Backuysen, de Both.)

B. — H. 0,54. — L. 0,70.

INCONNUS

DONNÉS

A L'ÉCOLE HOLLANDAISE

473. — *Paysage au clair de Lune.*

 T. — H. 0,45. — L. 0,54.

474. — *Une Orgie dans un intérieur galant.*

 T. — H. 0,28. — L. 0.38.

475. — *Portrait d'une vieille Dame Hollandaise.*

 T. — H. 0,99. — L. 0,82.

ÉCOLE ALLEMANDE

ÉCOLE ALLEMANDE

DENNER (Baltazar), né à Hambourg en 1685, mort dans la même ville en 1747. — Imitateur de Rembrandt.

476. — (Attribué). — *Tête de Vieillard.*

B. — H. 0,24. — L. 0,18.

DIETRICH ou DIETRICY (Christian-Wilhem-Ernst), né à Weymar en 1712, mort à Dresde en 1774.

477. — *Elie dans le Désert, secouru par un Ange.*

(Signé Dietricy.)

T. — H. 1,25. — L. 1,45.

FAËS (Pierre van der), dit le Chevalier Lely, né à Soest en 1618, mort à Londres en 1680. — Elève de Grebber. Il vécut longtemps en Angleterre, où il fut peintre de Charles I^{er} et de Charles II.

478. — (Attribué.) — *Portrait de la Reine d'Angleterre Marie III.*

T. — H. 0,71. — L. 0,57.

FAISTENBERGER (Antoine), né à Inspruck en 1678, mort à Vienne en 1722.

479. — (Attribué.)? — *Paysage avec Figures.*

C. — H. 0,20. — L. 0,27.

480. — (Attribué.)? — *Paysage.*

C. — H. 0,18. — L. 0,26.

HOLBEIN (Hans), dit le Jeune, né à Augsbourg en 1498, mort à Londres en 1554.

481. — (Attribué.) — *La Vierge et Jésus.*

B. — H. 0,30. — L. 0,23.

KOBELL (Ferdinand), né à Manheim en 1740, mort en 1796.

482. — *Paysage avec Animaux.*

(Signé Kobel.)

B. — H. 0,46. — L. 0,65.

MIGNON (Abraham), né en 1637, 1639 ou 1640 à Francfort, mort à Wetzlar en 1679.

483. — *Des Fruits.*

T. — H. 0,51. — L. 0,40.

NETSCHER (Gaspard), né à Heidelberg suivant les uns, à Prague suivant les autres, en 1639, mort en 1684.

484. — *Portrait en pied d'une jeune Princesse Hollandaise.*

(Très belle toile.)

T. — H. 0,49. — L. 0,41.

485. — (Attribué.) — *Portrait d'Henriette d'Angleterre.*

T. — H. 0,41. — L. 0,32.

486. — *Portrait de Femme.*

(Signé Netscher.)

T. — H. 0,47. — L. 0,38.

PEINS (Grégoire), dit Georges Pens, né à Breslau vers 1555. — Elève d'Albert Dürer et de Raphaël.

487. — *Le Christ en Croix, la Vierge et les saintes Femmes à ses pieds.*

B. — H. 0,63. — L. 0 49.

ROOS (Philippe), dit Roos de Tivoli, né à Francfort en 1655, mort à Rome en 1705.

488. — (Attribué.) — *Des Animaux avec leur Conducteur.*

t. — H. 1,22. — L. 1,47.

489. — (Attribué.) — *Des Chèvres.*

T. — H. 0,43. — L. 0,32.

ROTTENHAMMER (Johann), né à Munich en 1564, mort à Augsbourg en 1623. — Habile pasticheur du Tintoret.

490. — *La Madeleine dans sa Grotte.*

B. — H. 0,21. — L. 0,16.

SCHÉREM (H.). — Biographie inconnue.

491. — *Un Satyre portant un Vase.*

(Signé H. Schérem?)

T. — H. 0,41. — L. 0,34.

SCHLESINGER (Henry), né à Francfort-sur-le-Mein. — Elève de l'Académie impériale de Vienne. (Ecole moderne.)

492. — (Etude.) — *Tête de Juif.*

(Signé Schlesinger 1835.)

T. — H. 0,51. — L. 0,41.

493. — (Etude.) — *Tête de jeune Femme.*

(Signé Schlesinger 1838.)

T. — H. 0,51. — L. 0,41.

SCHUTZ (Chrétien-Georges). — 1718-1791.

494. — (Copie d'après.) — *Paysage : Vue de la Vallée de l'Inn en Bavière.*

B. — H. 0,30. — L. 0,45.

495. — (Copie d'après.) — *Paysage : autre Vue de la Vallée de l'Inn.*

(Pendant du n° 494.)

B. — H. 0,30. — L. 0,45.

STEUBEN (Charles). — Manheim 1791. — Elève de Robert Lefèvre et de Gérard. Mort à Paris en 1856.

496. — (D'après.) — *La Jeune Mère.*

T. — H. 0,72. — L. 0,54.

497. — *L'Innocence se réfugiant dans les bras de la Justice.*

(Pendant du Colson, n° 573.)

(Signé Steube 1827.)

(Donné par l'Etat en dépôt. Faisait partie de la décoration de la 4° salle du Conseil d'Etat.)

T. — H. 4,10. — L. 1,40.

INCONNUS

DONNÉS A L'ÉCOLE ALLEMANDE

498 — *Saint François d'Assise en Prières.*
B. — H. 0,35. — L. 0,27.

499. — *La Vierge et l'Enfant.*
C. — H. 0,28. — L. 0,22.

500. — *Saint Jean-Baptiste prêchant dans le Désert.*
T. — H. 1,04. — L. 1,30.

501. — *Sainte Famille.*
C. — H. 0,22. — L. 0,18.

502. — *La Vierge et l'Enfant.*
B. — H. 0,85. — L. 0,58.

503. — *Portrait d'Antoine Raphaël Mengs* (peintre et graveur, né à Aussig (Bohême) en 1728, mort à Rome en 1779.)

T. — H. 0,58. — L. 0,50.

504. — *La Madeleine en prières.*

T. — H. 0,45. — L. 0,35.

505. — *Supplice de Régulus.* (Ancienne École.)

T. — H. 0,72. — L. 0,95.

506. — *La Reine de Saba devant Salomon.* (Camaïeu jaune.)

T. — H. 0,40. — L. 0,31.

507. — *Portrait d'Alexandre 1er, Empereur de Russie.*

T. — H. 0,77. — L. 0,61.

ÉCOLE ANGLAISE

ÉCOLE ANGLAISE

DEVIS (G.)? — Biographie inconnue.

508. — *La Fuite de Rob Roy; Paysage avec Figures.*

(Signé G. DEVIS?)

T. — H. 0,20. — L. 0,26.

HOGARTH (GUILLAUME), né à Londres en 1697, mort à Leicester-Fields en 1764.

509. — (Attribué?) — *Des Buveurs au Cabaret.*

(Attribution du Livret-type?)

T. — H. 0,40. — L. 0,36.

MILBURN ou MILBOURNE (?) — Biographie inconnue.

510. — *Paysage avec Animaux.*

(Signé A. MILBOURNE ?)

(Très-belle composition.)

T. — H. 0,53. — L. 0,71.

REYNOLDS (Sir JOSHUA), né à Plymton en 1723, mort à Londres en 1792.

511. — (Attribué) — *La Vierge au Temple.*

T. — H. 0,69. — L. 0,57.

512. — (Attribué.) — *Portrait de Lockes.*

T. — H. 0,55. — L. 0,46.

513. — (Attribué.) — *Portrait de Robert Bruce.*

T. — H. 0,61. — L. 0,50.

ÉCOLE FRANÇAISE

ÉCOLE FRANÇAISE

ALAUX (LE JEUNE), peintre d'histoire. — Elève de Vincent. — Il obtint le premier grand prix en 1815. (Ecole moderne.)

514. — *La Justice ramenant l'Abondance et l'Industrie sur la terre.* — Donné en dépôt par l'État.

(Signé ALAUX, 1827.)

(Provient de 4e Salle du Conseil d'État, pendant du suivant.)

T. — H. 3,65. — L. 2,65.

ALAUX (LE JEUNE), et PIERRE FRANQUE, né au Buis (Drôme). — Elève de David. (Ecole moderne.)

515 — *La Justice veillant sur le repos du monde.* (Daté de 1827.) — Donné en dépôt par l'État.

(Faisait partie comme le précédent, de la 4ᵉ Salle du Conseil d'État.)

T. — H. 3,65. — L. 2,65.

ANASTASI (Auguste), né à Paris. — Elève de P. Delaroche et de Corot. (Ecole moderne.)

516. — *Vue du Passage et du Bac de Tréboul* (Finistère).

(Signé Anastasi, 1870.)

(Donné par l'État.)

T. — H. 0,88. — L. 1,30.

BEAUME (Joseph). — (Ecole moderne.) Il commença son exposition en 1819.

517. — (D'après.) — *Les Derniers moments de la Grande-Dauphine, belle-fille de Louis XIV, morte à Versailles, en 1690, de suites de couches.*

(L'original exposé au Salon de 1834, était autrefois au Luxembourg.)

T. — H. 0,77. — L. 0,60.

BERTIN (Jean-Victor), né à Paris en 1775, mort dans la même ville en 1842. (Ecole moderne.)

518. — *Dans un riche et riant Paysage Orphée joue de la lyre devant Eurydice et ses compagnes.*

(Vente. R. D. L.)

T. — H. 0,41. — L. 0,53.

519. — *Paysage historique avec Figures.*

T. — H. 0,35. — L. 0 45.

BIARD (François), né à Lyon en 1800. (Ecole moderne.) — Il exposa de 1824 à 1827 et fit partie, pendant les années 1827 et 1828, de l'état-major de la *Bayadère*, en qualité de professeur de dessin des élèves de la Marine.

520. — (Esquisse.) — *Un Carnaval en Italie.*

T. — H. 0,29. — L. 0,58.

BILCOQ, peintre de genre. — Florissait en 1792.

521. — *Des Buveurs.*

B. — H. 0,12. — L. 0,17.

522 — (Attribué.) — *Tête de Femme.*

(Daté de 1783.)

B. — H. 0,15. — L. 0,19.

BLAIN DE FONTENAY (Jean-Baptiste), né à Caen en 1654, mort à Paris en 1715.

523. — (Attribué.) — *Gibier mort, observé par un Chat-huant.*

T. — H. 1,05. — L. 1,30.

BOILLY (Louis-Léopold), né à la Bassée près Lille en 1761, mort à Paris en 1845. (Ecole moderne.)

524. — (Étude.) — *Le Billet doux.*

B. — H. 0,21. — L. 0,17.

525. — (Étude). — *Une Réunion dans le Jardin du Luxembourg.*

P. s. T. — H. 0,24. — L. 0,31.

526. — *Jeune Femme dans un Jardin.*

P. s. B. — H. 0,28. — L. 0,18.

527. — *Portrait de M^lle Boilly, par son Père.*

T. — H. 0,20. — L. 0,15.

528. — *Portrait de Mme Boilly.*

T. — H. 0,20. — L. 0,17.

529. — (Esquisse.) — *Une Famille.*

P. s. B. — H. 0,31. — L. 0,23.

530. — (Esquisse) — *Une Famille.*

P. s. T. — H. 0,26. — L. 0,32.

BOIZOT (Antoine). — Florissait en 1745.

531. — *Portrait d'un Gentilhomme.*

(Signé Boizot, 1745.)

(Lejeune, qui seul nous donne cette date, l'a sans doute relevée sur le tableau que nous avons sous les yeux.)

T. — B. 0,90. — L. 0,72.

BOUCHER (François), né à Paris en 1704, mort en 1768.

532. — (D'après.) — *Jeune Fille, ayant perdu son Oiseau.*

(Daté de 1769.)

T. — H. 0,31. — L. 0,23.

533. — (D'après) — *Homme et Femme, badinant.*

T. — H. 0,42. — L. 0,31.

534. — (D'après.) — *Vénus et l'Amour.*

T. — H. 0,50. — L. 0,40.

535. — (École de.) — *Tête de Jeune Fille.*

T. s. C. — H. 0,40. — H. 0,31.

536. — (Esquisse.) — *Neptune et Amphitrite.* (Grisaille.)

(Signé BOUCHER.)

T. — H. 0,58. — L. 0,48.

537. — (Attribué.) — *La Fuite en Égypte.*

T. — H. 0,48. — L. 0,58.

BOUDIN (EUGÈNE-LOUIS), né à Honfleur (Calvados). (Ecole moderne.)

538. — *Vue de Quimper, prise du Passage de Locmaria.*

(Signé BOUDIN, 1857.)

B. — H. 0,40. — L. 0,61.

539. — *Vue prise aux environs de Quimper.*

B. — H. 0,19. — L. 0,26.

BOULONGNE (BON), né en 1649, mort en 1717.

540. — (Attribué.). — *Suzanne et les Vieillards.*

T. — H. 0,99. — L. 0,78.

541. — (Ecole des Boulongne.) — *Sainte-Marguerite.*

T. — H. 0,54. — L. 0,44.

BOURDON (SÉBASTIEN), né à Montpellier en 1616, mort en 1671.

542. — (Attribué.) — *La Fuite en Égypte; Ruine où se trouve la Sainte-Famille.*

T. — H. 0,40. — L. 0,30.

543. — (D'après.) — *Mariage mystique de sainte Catherine et de l'Enfant Jésus.*

T. — H. 0,72. — L. 0,90.

BOYER, né à Quimperlé, mort à ses débuts. (Ecole moderne.)

544. — *Portrait en pied de Latour-d'Auvergne.*

(Don du Conseil général.)

T. — H. 1,95. — L. 1,30.

BRENET (NICOLAS-GUY-ANTOINE). — Paris, 1728-1792.

545. — *Dames romaines, offrant leurs bijoux à la Patrie.*

(Signé Brenet, 1784.)

T. — H. 0,53. — L. 0,40.

546. — (Esquisse.) — *Étude allégorique.*

(Signé Brenet, 1776.)

T. — H. 0,55. — L. 0,45.

547. — (Esquisse.) — *Louis XVI, jurant fidélité à la Constitution sur l'autel de la Patrie.*

(Signé Brenet.)

T. — H. 0,60. — L. 0,44.

548. — *Délivrance de saint Pierre.*

T. — H. 0,90. — L. 0,64.

BRETON (Jules-Adolphe), né à Courrières (Pas-de-Calais). — Elève de Drolling et de F. De Vigne.

549. — *Tête d'Homme.*

T. — H. 0,44. — L. 0,37.

BRIARD (Gabriel), né à Paris en 1725, mort dans la même ville en 1777. — Il fut élève et imitateur de Natoire.

550. — *Deux Amours dans un Paysage.*

(Signé BRIARD, 1756.)

T. — H. 0,41. — L. 0,32.

BRUNE-PAGÈS (M^me AIMÉE), née à Paris en 1803. — Elève de Meynier.

551. — *Valentine de Milan, apprenant la mort de son époux, le duc d'Orléans, massacré par ordre du duc de Bourgogne.*

(Signé A. BRUNE-PAGÈS, 1834.)

T. — H. 0,59. — L. 0,45.

552. — *Tête de jeune Femme.*

(Signé BRUNE, 1817.)

B. — H. 0,18. — L. 0,13.

CARESME (JACQUES - PHILIPPE), né vers 1728. — Florissait en 1762.

553. — (Attribué.) — *Faunes et Bacchantes.*

T. — H. 0,43. — L. 0,55.

554. — *Bas-reliefs antiques, déposés dans une Grotte.*

T. — H. 0,73. — L. 1,08.

CARTIER (Émile). — (Ecole moderne.)

555 — *Vaches dans un pâturage.*
(Signé Émile CARTIER, 1847.)
B. — H. 0,31. — L. 0,45.

556. — *Vaches dans un pâturage.*
(Signé Émile CARTIER, 1847.)
B. — H. 0,30. — L. 0,45.

557. — *Paysage avec Torrent et Chèvres.*
T. — H. 0,40. — L. 0,53.

558. — *Paysage avec Moutons.*
T. — H. 0,40. — L. 0,55.

CASANOVA (François), né à Londres en 1730, mort à Brühl, en Autriche, en 1805.

559. — *Choc de Cavalerie.*
T. — H. 0,56. — L. 0,75.

CHARDIN (Jean-Baptiste-Siméon), né à Paris en 1699, mort en 1779.

560. — *Tête de jeune Garçon.*
T. — H. 0,39. — L. 0,32.

561. — *Deux petites Savoyardes.*

 B. — H. 0,28. — L. 0,19.

562. — *Tête de petite Fille.*

 T. — H. 0,42. — L. 0,31.

CHARLET (Nicolas-Toussaint), né à Paris en 1782, mort en 1845.

563. — (Esquisse.) — *Marchande étalagiste de Gravures.*

 T. — H. 0,30. — L. 0,40.

564. — (Attribué.) — *Étude de Cheval.*

 T. — H. 0,44. — L. 0,36.

CHARPENTIER (C.)? — (Ecole moderne.)

565. — *Une Sainte en prières.*

 T. — H. 0,25. — L. 0,20.

 Nota. — Nous n'avons pu trouver cette initiale C du prénom, dans le grand nombre des Artistes contemporains ou plus anciens portant ce nom.

CHAVANNES. — Florissait vers 1762. — Biographie inconnue.

566. — (Esquisse.) — *Paysage avec Animaux.*

 T. — H. 0,70. — L. 0,90.

8

567. — (Esquisse.) — *Paysage avec Animaux.*

T. — H. 1,22. — L. 1,04.

568. — (Attribué.) — *Un Troupeau et ses Gardiens.*

T. — H. 0,36. — L. 0,44.

CLERC (Sébastien LE), né à Paris en 1677, mort aux Gobelins en 1763. — Elève de Bon de Boulogne.

569. — (Attribué.) — *Paysage avec Ruines et Figures.*

T. — H. 0,28. — L. 0,35.

CLOUET (François), dit Jehannet, né à Tours vers 1500, mort vers 1572.

570. — (D'après.) — *Portrait d'Homme, du temps d'Henri III.*

B. — H. 0,31. — L. 0,24.

571. (École de.) — *Portrait d'un jeune Enfant du règne de Henri II.*

B. — H. 0,69. — L. 0,51.

572. — (École de.) — *Portrait d'une jeune Fille du temps de Henri II.* (Fonds dorés.)

B. — H. 0,75. — L. 0,54.

COLSON (Guillaume-François), né à Paris en 1785. — Il fut élève de David.

573. — *La Sagesse, sous la figure de Minerve, approuve le Code des Lois qu'un génie lui présente.*

(Donné en dépôt par l'Etat.)

T. — H. 4,10. — L. 1,40.

(Ce tableau est le pendant du STEUBEN n° 497, placé comme lui d'un côté de la cheminée de la 4e salle du Conseil d'Etat.)

COROT (Jean-Baptiste-Camille), né à Paris. — Elève de V. Bertin. (Ecole moderne.)

574. — (Étude.) — *Vue du Château de Pierrefonds.*

(Inachevée.)

T. — H. 0,49. — L. 0,76.

COUDER (Louis-Charles-Auguste). Elève de David. Il obtint le premier prix d'histoire en 1817. (Ecole moderne.)

575. — *Scène Druidique.*

P. s. T. — H. 0,33. — L. 0,41.

576. — (Étude.) — *Autre Sujet Druidique.*

T. — H. 0,32. — L. 0,40.

COURTOIS (Jacques), dit le Bourguignon, né à Saint-Hippolyte, en Franche-Comté, en 1621, mort à Rome en 1676.

577. — (Attribué.) — *Combat de Cavalerie.*

(Esquisse.)

T. — H. 0,56. — L. 0,71.

COYPEL (les). — Cette famille se compose de : COYPEL (Noel) 1628-1707. — (Antoine) 1661-1722. — (Noel-Nicolas) 1688-1734 et (Charles-Antoine) 1694-1752.

578. (École des.) — *Scène Mythologique.*

T. — H. 0,71. — L. 0,59.

579. (École des.) — *Portrait d'un Seigneur avec son Nègre.*

T. — H. 0,40. — L. 0,34.

580. — (Copie d'après.) — *La Toilette de Vénus.*

T. — H. 0,97. — L. 1,04.

COYPEL (Charles-Antoine), né à Paris en 1694, mort dans la même ville en 1752. — Il fut élève d'Antoine Coypel.

581. — *Le Sacrifice d'Iphigénie.*

(Signé : Ch. COYPEL — 1730.)

(Donné par l'État à titre de dépôt).

T. — H. 3,53. — L. 5,70.

582. — (École des Coypel.) — *Sujet mythologique.*

T. — H. 0,55. — L. 0,60.

CRÉPIN, peintre paysagiste, artiste né dans l'Orléanais au XVIII^e siècle.

583. — *Paysage : Vue d'une Forêt.*

(Donné en dépôt par l'État.)

NOTA. — Ce tableau provient de la collection Lacaze. Il fit aussi partie du cabinet de M. Blondel de Gagny et se trouvait au nombre des 28 toiles de Crépin qui parurent en 1776 à la vente de cet amateur.

T. — H. 1,02. — L. 1,38.

DAGUERRE (LOUIS-JACQUES-MANDÉ), né à Cormeilles en 1788, mort en... (Ecole moderne.)

584. — *Intérieur d'un Cloître.*

T. — H. 0,31. — L. 0,23.

DAVID (JACQUES-LOUIS), né à Paris en 1748, mort à Bruxelles en 1825.

585. — (Étude attribuée.) — *Tête de Vieillard*.

T. — H. 0,54. — L. 0,42.

DE DREUX D'ORCY (PIERRE-JOSEPH), né à Paris en 1789.

586. — *Tête de jeune Fille*.

B. — H. 0,26. — L. 0,22.

DE MARNE OU DEMARNE (JEAN-LOUIS), né à Bruxelles en 1744, mort à Batignolles en 1829.

587. — *Le Relai de Poste*.

B. — H. 0,24. — L. 0,32.

588. — (Attribué.) — *Jeune Fille dans un paysage, gardant des animaux*.

B. — H. 0,16. — L. 0,21.

589. — *Portrait de M^{lle} de Marne par son père*.

B. — H. 0,27. — L. 0,22.

DESPORTES (FRANÇOIS), né à Champigneule en 1661, mort à Paris en 1743.

590. — *Un Coq et des Poules.*

 T. — H. 0,66. — L. 0,50.

DEVALENCIENNES (Pierre-Henri), dit Valenciennes, né à Toulouse en 1750, mort à Paris en 1819.

591. — *La Mort de Narcisse.* (Paysage.)

 (Signé Devalenciennes.)

 T. — H. 0,54. — L. 0,79.

592. — *Aréthuse.* (Paysage historique.)

 (Signé Devalenciennes.)

 T. — H. 0,54. — L. 0,79.

DEVÉRIA (Eugène), né à Paris. — Elève de Girodet.

593. — *Grande Dame du temps de Louis XIII.*

 (Signé E. Devéria.)

 T. — H. 0,91. — L. 0,70.

594. — (Esquisse.) — *Naissance de Gustave-Adolphe, roi de Suède.*

 T. — H. 0,44. — L. 0,36.

DIEBOLT Père, né vers 1753, mort vers 1822.

595. — *Marine : Tempête et Naufrage.*

B. — H. 0,41. — L. 0,64.

DROLLING (Martin), né à Oberbergheim (Haut-Rhin), en 1752, mort à Paris en 1817. — Il fut élève d'un peintre très-obscur de Schelestadt.

596. — *Les Horaces.*

(Signé Drolling — 1789.)

T. — H. 1,11. — L. 1,44.

597. — *Une petite Tabagie.*

B. — H. 0,19. — L. 0,24.

598. — *Jeune Fille dans une Cuisine regardant un Chat sur un meuble.*

B. — H. 0,23. — L. 0,34.

DROUAIS (Jean-Germain), né à Paris en 1763, mort à Rome en 1788. — Elève de François-Hubert Drouais, son père, de Brénet et de David.

599. — *La Chananéenne.*

(Projet du tableau qui lui valut le 1er prix de Rome en 1784.)

T. — H. 1,12. — L. 1,44.

DUBOIS (François). — Il fut élève de Regnault, exposa de 1814 à 1830, et obtint en 1819 le grand prix de peinture. (Ecole moderne.)

600. — *Le Songe d'Oreste.*

T. — H. 1,28. — L. 1,60.

DUBUFE (Claude-Marie), né à Paris. — Elève de David.

601. — (D'après.) — *Jeune Fille.*

T. — H. 0,63. — L. 0,53.

POINTEAU-DUFRESNE. — Florissait en 1835. (Ecole moderne.)

602. — *Vue prise en Auvergne.*

(Signé Pointeau-Dufresne — 1839)

T. — H. 0,37. — L. 0,45.

603. — *Vue prise en Auvergne.*

(Signé POINTEAU-DUFRESNE — 1839.)

T. — H. 0,32. — L. 0,40.

DUGHET (GASPARD), vulgairement GASPRE DUCHER, et mieux GUASPRE POUSSIN, né à Rome en 1613, mort en 1675.

604 — *Moïse sauvé des Eaux.*

(Très-belle toile.)

T. — H. 0,78. — L. 0,98.

605. — (Attribué) — *Paysage avec Bois.*

T. — H. 0,35. — L. 0,46.

DUMONT (JEAN), dit LE ROMAIN, né en 1700, mort vers 1738.

606. — (Attribué.) — *Une Romaine et son Enfant.*

T. — H. 0,45. — L. 0,37.

DUPLESSIS-BERTAUX, mort en 1813. — Imitateur de Swebach.

607. — *Attaque de Cavalerie.*

B. — H. 0,10. — L. 0,10.

608. — (Attribué.) — *Halte militaire.*

B. — H. 0,19. — L. 0,27.

DUTILLEUX (Constant), né à Douai (Nord) en 1807, mort à Paris en 1865. — Elève de M. Hersent. (Ec. moderne.)

609. — *Intérieur de Cuisine.*

(Signé Dutilleux — 1834.)

T. — H. 0,39. — L. 0,31.

ERARD, peintre rémois. (Biograpie inconnue.)

610. — *Jésus, enfant endormi.*

B. — H. 0,14. — L. 0,18.

FONTAIGNIEU (P. R. de). — (Biographie inconnue.)

611. — *Nymphes, dans un Paysage, sacrifiant au Dieu des Jardins.*

(Signé P. de Fontaignieu.)

B. — H. 0,61. — L. 0,74.

FORBIN (Louis-Nicolas-Philippe-Auguste comte de), né en 1779 à La Rochelle. — Elève de Boissieu, peintre Lyonnais, et plus tard de David. — Il fu Directeur général des Musées royaux.

612. — *La Confession du Brigand.*

T. — H. 0,59. — L. 0,49.

FORIGNAN (Vital). — Elève de M. de Silguy. (Ecole moderne.)

613. — *Pêches et Raisins.*

(Remarquable Étude à la manière Flamande.)

T. — H. 0,44. — L. 0,36.

FRAGONARD (Jean-Honoré), né à Grasse, en Provence, en 1732, mort à Paris en 1806.

614. — (Attribué.) — *Sujet allégorique et mythologique.* (Esquisse.)

T. — H. 0,45. — L. 0,37.

615. — (Attribué.) — *Tête de jeune Femme.*

B. — H. 0,21. — L. 0,17.

616. — (Esquisse.) — *L'arrivée du Chaudronnier.*

B. — H. 0,21. — L. 0,16.

617. — École de Fragonard.) — *Sujet mythologique.*

(Esquisse.)

T. — H. 0,58. — L. 0,71.

618. — (Attribué.) — *Paysage avec Animaux.*

T. — Ovale. — H. 0,45. — L. 0,63.

619. — (Attribué.) — *Assomption de la Vierge.*

(Esquisse. Attribution du Livret-type.)

B. — H. 0,64. — L. 0,48.

620. — (Attribué.) — *La perte de la rose; l'Amour la ravit à une Femme couchée.*

T. — H. 0,45. — L. 0,37.

621. (Esquisse attribuée.) — *Gustave Vasa donnant des lois à la Suède.*

T. — H. 0,52. — L. 0,63.

622. — (Attribué.) — *Projet de Plafond.*

(Sujet mythologique.)

T. — H. 0,52. — L. 0,63.

623. (D'après esquisse.) — *Callirhoé.*

P. s. T. — H. 0,43. — L. 0,50.

624. (Attribué.) — *Vénus endormie.*

B. — H. 1,07. — L. 0,87.

9

FRANQUE (Pierre), né au Buis (Drôme). — Elève de David. (Ecole moderne.)

La Justice veillant sur le repos du monde.

(En collaboration avec Alaux le Jeune.)

(Voir le n° 515.)

GALARD (G. de). — (Ecole moderne.)

625. — *Bergers des Landes.*

(Signé G. de Galard, 1828.)

T. — H. 0,24. — L. 0,31.

626. — *Paysage avec Animaux.*

(Signé G. de Galard, 1840.)

B. — H. 0,31. — L. 0,47.

GÉRARD (M^{lle} Marguerite), née à Grasse en 1761. — Elle fut élève de Fragonard.

627. — (Étude attribuée.) — *Jeune Fille regardant des Colombes.*

B. — H. 0,20. — L. 0,16.

628. — (Étude.) — *La Robe de satin.*

C. — H. 0,55. — L. 0,38.

GÉRICAULT (Jean-Louis-Théodore-André), né à Rouen en 1791, mort à Paris en 1824. — Elève de Carle Vernet et de Guérin.

629. — (Attribué.) — *Tête d'Homme.*

T. — H. 0,44. — L. 0,36.

GIGOUX (Jean-François), né à Besançon (Doubs). — Il obtint une médaille de 2e classe en 1833, et des médailles de première classe en 1835 et 1848.

630. — *Portrait de M^{lle} Élisa Journet.*

T. — H. 0,32. — L. 0,24.

GILLOT (Claude), né à Langres en 1673, mort en 1722. — Il fut élève de J.-B. Corneille et maître de Wateau et de Lancret.

631. — *Nymphes et Satyres dans un paysage.*

T. — H. 0,37. — L. 0,44.

632. — *L'Éducation de Bacchus.*

(Pendant du précédent.)

T. — H. 0,37. — L. 0,44.

GIRODET DE RONCY TRIOSON (Anne-Louis), né à Montargis en 1767, mort à Paris en 1824.

633. — *Tête de jeune Fille.* (Effet de nuit.)

T. — H. 0,35. — L. 0,32.

634. — (Esquisse attribuée.) — *Vénus venant prendre des armes chez Vulcain.*

T. — H. 0,36. — L. 0,50.

635. — (Esquisse attribuée.) — *Pâris et Hélène.*

(Vient du cabinet de l'artiste. Acheté à sa vente après décès.)

T. — H. 0,90. — L. 0,71.

GOETHALS (Eugène). — Bordeaux. (Ecole moderne.)

636. — *Vue d'un Village de Normandie.*

(Sur la charrette le monogramme EG.)

T. — H. 0,35. — L. 0,25.

637. — *Marine avec Figures : Environs de Bordeaux.*

(Signé Goethals.)

T. — H. 0,26. — L. 0,40.

GOY (Auguste), né à Quimper.

638. — *Les Bourgeois de Calais devant Édouard III, roi d'Angleterre.* (Grisaille.)

C. — H. 0,79. — L. 0,58.

GRANET (François-Marius). Lyon, 1775-1849. Elève de David.

639. — (Attribué.) — *Etude : Vue prise sous une voûte en Italie.*

T. — H. 0,37. — L. 0,57.

GREUZE (Jean-Baptiste), né à Tournus, en Bourgogne, en 1725, mort à Paris en 1805.

640. — (Attribué.) — *Portrait de J. Vernet.*

T. — Ovale. — 0,62. — L. 0,50.

641. — (D'après.) — *Tête de jeune Fille.*

T. — H. 0,40. — L. 0,32.

642. — (Attribué.) — *Tête de jeune Fille.*

T. — H. 0,45. — L. 0,36.

643. — (D'après.) — *Enfant portant un chien.*

(C'est le sujet gravé par Lorsay. Provient du cabinet de M. de Choiseuil.)

T. — H. 0,63. — L. 0,52.

644. — (Attribué.) — *Jeune Garçon pleurant.*

T. — H. 0,44. — L. 0,36.

645. — (Etude.) — *La Tête du Paralytique.*

(Cette étude fut faite pour son tableau qui est aujourd'hui à l'Ermitage de Saint-Pétersbourg.)

T. — H. 0,57. — L. 0,44.

GRIMOU (Jean-Alexis), né en 1680 à Romont, canton de Fribourg, mort à Paris en 1740. — Classé ici malgré sa qualité de Suisse.

646. — *Portrait de Femme suisse.*

T. — H. 0,77. — L. 0,61.

GROS (le Baron Antoine-Louis), né à Paris en 1771, mort en 1835. — Elève de David.

647. — (Attribué.) — *Une Reine prenant le voile au moyen-âge.*

T. — H. 0,26. — L. 0,20.

648. — *Scène mythologique.*

T. — H. 0,24. — L. 0,32.

GUÉRIE (Paul-Félix), né à Paris. — Elève de Drolling. (Ecole moderne.)

649. — *La Peste de Milan : Saint Charles Borromée donne le Viatique aux pestiférés.*

(Donné par l'État en 1869.)

T. — H. 1,52. — L. 2,00.

GUÉRIN (le Baron Pierre-Narcisse), né à Paris en 1774, mort à Rome en 1833. — Elève de Regnault.

650. — (D'après.) — *Tête de Vieillard s'appuyant sur la main.*

T. — H. 0,45. — L. 0,36.

GUYOT (Antoine-Patrice). — Paris, 1787. Elève de Regnault et de Bertin.

651. — *Vue prise dans les Pyrénées.*

(Provient de la collection de M^me la duchesse de Berry, au château de Rosny.)

T. — H. 0,71. — L. 0,98.

HUET (Jean-Baptiste), né vers 1745. — Imitateur d'Oudry.

652. — (Attribué.) — *Un Coq et des Poules dans une basse-cour.*

(Signé Huet.)

(Ce tableau fut fait pour servir de modèle à mesdames de France, sœurs de Louis XVI.)

T. — H. 0,31. — L. 0,39.

653. — (Attribué.) — *Sujet villageois : Scène d'intérieur.* (Esquisse.)

B. — Rond. — Diamètre 0,28.

JACQUAND (Claudius), né à Lyon (Rhône). Elève de Fleury-Richard. (Ecole moderne.)

654. — (Attribué.) — *Une Religieuse carmélite dans son oratoire.*

T. — H. 0,45. — L. 0,37.

JOURNET (Mme ELISA). — (Ecole moderne.)

655. — *Une Scène de la vie du peintre Adrien Brauwer.*

(Signé Élisa JOURNET.)

T. — H. 0,64. — L. 0,53.

656. — (Étude.) — *Un Vase de Fleurs.*

T. — H. 0,63. — L. 0,51.

JOUVENET (JEAN), né à Rouen en 1644, mort en 1717.

657. — *Un Saint guérissant des malades.*

T. s. B. — H. 0,34. — L. 0,24.

658. — (Étude.) — *L'Annonciation.*

T. — H. 0,38. — L. 0,25.

659. — (Esquisse) — *La Madeleine et le Jardinier.*

T. — H. 0,37. — L. 0,26.

660. — (Attribué.) — *Femme tenant un Livre.*

T. — H. 0,84. — L. 0,70.

661. — (Étude attribuée.) — *Les Disciples d'Emmaüs.*

Carton. — H. 0,24. — L. 0,29.

662. — (Attribué.) — *Portrait d'homme.*

T. — H. 0,91. — L. 0,72.

LACROIX, de Marseille. — Elève et imitateur de J. Vernet.

663. — *Petite marine au clair de lune.*

B. — H. 0,20. — L. 0,31.

LAFAGE (Raymond). — Rome, 1640-1682.

664. — *Saint Louis de Gonzague implorant le Ciel pour le salut des malades.*

(Signé R. Lafage.)

T. — H. 0,64. — L. 0,56.

LAFOSSE (Charles de), né à Paris en 1636, mort en 1716.

665. — (Attribué.) — *Sainte Catherine visitée par les Anges.*

T. — H. 0,90. — L. 0,67.

666. — (D'après.) — *La Madeleine.*

T. — H. 1,08. — L. 0,88.

LAGRENÉE (Louis-Jean-François), dit l'Aîné, né à Paris en 1724, mort dans la même ville en 1805.

667. — *Assuérus à table recevant Esther.*

(Nous lisons dans le livret-type : Dans ce tableau, le peintre a placé les portraits de plusieurs dames de la Cour de France.)

(Provient du cabinet de M. Robert Brown.)

T. — H. 0,59. — L. 0,72.

LA HIRE ou LA HYRE (Laurent de), né à Paris en 1606, mort en 1656.

668. — (Attribué.) — *L'Éducation de Bacchus.*

T. — H. 1,30. — L. 1,70.

669. — *La Vierge et les Anges écrasant la tête du Serpent.*

T. — H. 0,64. — L. 0,82.

LANCRET (Nicolas), né à Paris en 1690, mort en 1743.

670. — (Attribué.) — *Tête de jeune Garçon.*

B. — H. 0,20. — L. 0,16.

LANTARA (Simon-Mathurin), né à Oncy (Seine-et-Oise) en 1729, mort à Paris, à l'hôpital de la Charité, en 1778.

671. — *Paysage avec Animaux.*

B. — Oblong ovale. — H. 0,10. — L. 0,35.

LARGILLIÈRE (Nicolas), né à Paris en 1656, mort dans la même ville en 1746.

672. — (Attribué.) — *Portrait de Mlle de Noailles.*

T. — H. 0,50. — L. 0,40.

673. — (Attribué.) — *Portrait de Mme la duchesse de Beauveau.*

T. — H. 0,73. — L. 0,59.

674. — *Portrait de Labruyère.*

T. — H. 0,47. — L. 0,37.

675. — (Attribué.) — *Portrait d'Homme.*

T. — H. 0,72. — L. 0,54.

676. — *Portrait de M. le marquis de X...*

T. — H. 1,27. — L. 0,94.

677. — *Portrait du comte X..*

T. — H. 1,26. — L. 0,95.

678. — (Attribué.) — *Portrait d'un Gentilhomme.*

T. — H. 0,90. — L. 0,70.

LAZERGES (JEAN-RAYMOND-HIPPOLYTE), né à Narbonne (Aude). — Elève de Bouchot. (Ecole moderne.)

679. — *Le Christ priant pour l'humanité.*

(Exposé au Salon de 1865.) — Don de l'État.

T. — H. 2,58. — L. 3,77.

LEBRETON (Louis), peintre, et dessinateur lithographe. Ecole moderne.

680. — L'Astrolabe *et la* Zélée, *commandées par M. l'amiral Dumont-d'Urville, prises dans les glaces du Pôle Sud en* 1839.

T. — H. 1,28. — L. 2,25.

LE BRUN (Charles), né à Paris en 1619, mort en 1690. — Elève de Vouet.

681. — (D'après.) — *Le Christ en Croix.*

T. — H. 0,96. — L. 0,62.

682. — (Copie en réduction.) — *La Tente de Darius.*

T. — H. 0,65. — L. 0,90.

683. — (D'après.) — *Sainte Famille.*

T. — H. 0,55. — L. 0,45.

684. — (Esquisse attribuée.) — *Variante du Sujet : La Tente de Darius.*

T. — H. 0,34. — L. 0,42.

685. — (D'après.) — *La Madeleine priant.*

T. — H. 0,45. — L. 0,36.

686. — *La Fille de Darius devant Alexandre.*

(Fragment du tableau *la Tente de Darius*.)

T. — H. 0,79. — L. 0,63.

687. — (Attribué.) — *Portrait en pied de Lafontaine.*

T. — H. 0,84. — L. 0,65.

LE DOUX (Mlle PHILIBERTE). — Elève de Greuze. Elle exposa de 1804 à 1819.

688. — *L'Accordée de Village.*

(Charmante toile, peinte, dit-on, d'après les cartons du maître avant qu'il ait exécuté, avec des différences, l'original aujourd'hui au Louvre.)

T. — H. 0,47. — L. 0,61.

689. — *Portrait de M. de Silguy à 24 ans.*

(Miniature signée LEDOUX — 1807.).

Ivoire. — Rond. — H. 0,05. — L. 0,05.

690. — *Tête de jeune Fille.*

 T. — H. 0,49. — L. 0,36.

691. — *Tête de jeune Fille.*

 T. — H. 0,42. L. 0,32.

LEFÉBURE ou LEFÈVRE (Claude), né à Fontainebleau en 1633, mort à Londres en 1675. — Elève de Le Sueur.

692. — *Portrait d'Homme.*

 T. — H. 0,47. — L. 0,37.

LE MOYNE (François), né à Paris en 1688, mort dans la même ville en 1737.

693. — *Flore et les Amours.*

 T. — H. 0,13. — L. 0,18.

694. — (D'après.) — *Flore et Zéphir.*

 T. — H. 0,65. — L. 0,82.

695. — (D'après.) — *La Vierge et Jésus adorés par des Anges.*

 T. — H. 0,36. — L. 0,30.

LE PRINCE (A. Xavier), né à Paris en 1799, mort à Nice en 1826.

696. — *Paysage*.

T. — H. 0,15. — L. 0,22.

LE PRINCE (Jean-Baptiste), né à Metz en 1733, mort en 1781. — Imitateur de Boucher.

697. — (Attribué.) — *Une Bergère et son Troupeau*.

T. — H. 0,43. — L. 0,50.

LE PRINCE (Robert-Léopold), né en 1800. — Imitateur de son frère Xavier. (Ecole moderne.)

698. — *Paysage avec figures : Cheval et Personnages près une ferme*.

(Signé Léopold Le Prince, 1827.)

T. — H. 0,33. — L. 0,39.

699. — (École de Xavier ou Robert...) — *Scène mythologique*.

T. — H. 0,31. — L. 0,42.

LESCOT (M^{me} Hortense-Victoire), dite Haudebourt-Lescot, née à Paris en 1784, morte en 1845.

700. — *Paysanne romaine.*

T. — H. 0,72. — L. 0,52.

LE SUEUR (Eustache), né à Paris en 1617, mort dans la même ville en 1655.

701. — (École de.) — *Assomption.*

T. — H. 0,35. — L. 0,20.

LETHIÈRE (Guillaume-Guillon), né à Sainte-Anne (Guadeloupe) en 1760. — Il fut élève de Doyen et nommé en 1811 Directeur des Beaux-Arts à Rome.

702. — *Portrait de M^{lle} Lethière.*

T. — H. 0,46. — L. 0,38.

LOO (Jean-Baptiste Van), né à Aix en 1684, mort dans la même ville en 1745.

703. — (Attribué.) — *Portrait du chancelier d'Aguesseau.*

T. — H. 1,90. — L. 1,26.

LOO (CARLO-ANDRÉA), dit CARLE VAN LOO, né à Nice en 1705, mort à Paris en 1765.

704. — (École de.) — *La Confidence : Un Génie reçoit les confidences d'une jeune fille; un Amour écoute.*

T. — H. 0,84. — L. 1,10.

705. — (École de.) — *Alexandre faisant baiser son anneau, et recommandant le secret à un Messager.*

T. — H. 0,82. — L. 0,70.

706. — (École des Van Loo.) — *Sainte Geneviève gardant son troupeau.*

T. — H. 0,96. — L. 0,74.

707. — (École des.) — *Académie d'homme.*

T. — H. 0,99. — L. 0,78.

708. — (École des.) — *Pluton; Académie.*

T. — H. 0,95. — L. 0,71.

MARTIN (Jean-Baptiste), dit Martin l'Ainé, ou Martin des Batailles, né à Paris en 1659, mort en 1735. — Il fut élève de Lahyre et de Parrocel, et il a beaucoup d'analogie avec V. der Meulen.

709. — *Le Siége d'une place du Brabant.*

T. — H. 1,28. — L. 1,60.

MAUPERCHÉ (Henri), né à Paris en 1606, mort en 1686. — Imitateur de Claude Gelée, dit le Lorrain.

710. — *Paysage : Vue d'une Rivière.*

T. — H. 0,63. — L. 0,79.

MAUZAISSE (Jean-Baptiste), né à Corbeil en 1784. — Il fut élève de Vincent.

711. — *Saint Jérôme en prières.*

(Figure plus grande que nature. — Provient de la galerie Aguado.)

T. — H. 0,85. — L. 0,96.

712. — (Étude.) — *Tête de Turc.*

(Signé MAUZAISSE.)

T. — H. 0,72. — L. 0,61.

713. — *La Sagesse divine donnant des lois aux rois et aux législateurs de la terre.*

(Signé MAUZAISSE.)

(Esquisse du plafond de la 4ᵐᵉ salle du Conseil d'État, exécuté par ce maître. La destruction récente de ce bel ouvrage rend cette esquisse authentique très-précieuse.

T. — H. 0,43. — L. 0,80.

714. — *Tête de Cheval.*

T. — H. 0,32. — L. 0,40.

715. — *Étude de trois Figures de plafond.*

T. — H. 0,80. — L. 0,98.

716. — *Etude de plafond.*

T. — H. 0,59. — L. 0,67.

717. — *Étude de plafond, pour servir à l'une des Salles du Louvre.*

T. — H. 0,60. — L. 0,73.

MAYER (M^lle Constance), née à Paris en 1778, morte en 1821. — Elève de Prudhon.

718. — (Attribué.) — *Jeune Fille à son lever.*

T. — H. 0,43. — L. 0,33.

MESLIER. — (Ecole moderne.)

719. — *Paysage.*

(Signé Meslier.)

T. — H. 0,31. — L. 0,40.

MICHALLON (Achille-Etna), né en 1795, mort en 1822.

720. — *César coupant un arbre sacré dans une forêt druidique pour rassurer ses soldats.*

(Signé M. C)

T. — H. 0,58. — L. 0,72.

721. — (Esquisse.) — *Intérieur d'une Cour à Rome.*

P. s. T. — H. 0,26. — L. 0,20.

722 — (Étude.) — *Paysage : Vue d'Italie.*

T. — H. 0,31. — L. 0,23.

MIGNARD (Pierre), dit LE ROMAIN, né à Troyes en 1610, mort à Paris en 1695.

723. — (Attribué.) — *Portrait de M^{lle} de Montpensier.*

(Provient du cabinet de lord Cowley.)

T. — H. 0,36. — L. 0,48.

724. — (Attribué.) — *Portrait de M^{me} de Sévigné.*

(Copie, dit-on, du portrait en pied placé aux Rochers.)

T. — H. 0,30. — L. 0,24.

725. — (Attribué.) — *Portrait du duc de Mortemart.*

T. — H. 0,60. — L. 0,50.

726. — (Attribué.) — *Portrait de Marie Mancini, nièce de Mazarin.*

T. — H. 0,57. — L. 0,46.

MILÉ ou **MILET** (Jean-Francisque), né à Paris en 1666, mort en 1723. — Imitateur de Gaspard Dughet.

727. — *Un Paysage.*

 T. — H. 0,58. — L. 0,72.

MONOYER (Jean-Baptiste), dit Baptiste, né à Lille en 1634, mort à Londres en 1699.

728. — (Attribué.) — *Fleurs.*

 T. — H. 1,06. — L. 0,83.

729. — (École de.) — *Des Fleurs et des Fruits.*

 T. — H. 1,15. — L. 0,88.

730. — (D'après.) — *Fleurs.*

 T. — H. 0,98. — L. 0,79.

731. — (Attribué.) — *Bouquet de fleurs dans un vase.*

 T. — H. 0,43. — L. 0,34.

732. — (Attribué.) — *Des Fleurs dans un vase de verre.*

T. — H. 0,45. — L. 0,36.

MOREL-FATIO (Antoine-Léon), né à Rouen. (Ecole moderne.)

733. — (D'après.) — *Marine : Effet de Soleil.*

T. — H. 0,46. — L. 0,62.

NICOLLE (Victor-Jean). — Architecture. Dates inconnues.

734. — *Vue d'un Palais et de Jardins.*

B. — H. 0,76. — L. 0,61.

NOEL (Alexis-Nicolas), peintre de paysages ; il exposa de 1808 à 1828.

735 et **736**. — *Deux Paysages.* (Pendants.)

B. — H. 0,13. — L. 0,10.

737. — *Vue d'Alexandrie.* (Dessin rehaussé.)

(Provient de la galerie de la duchesse de Berry.)

P. — H. 0,41. — L. 0,81.

738. — *Paysage.*

T. — H. 0,25. — L. 0,45.

NOEL (Louis), LE JEUNE. — (Ecole moderne.)

739. — *Vue de la ville de Quimper, prise de Kerelan.*

T. — H. 0,30. — L. 0,50.

740. — (Esquisse.) — *Vue de la vallée de Stangala.*

T. — H 0,40. — L. 0,50.

741. — *Vue de la rivière de l'Odet.*

T. — H. 0,39. — L. 0,30.

742. — *Paysage aux environs de Quimper.*

T. — H. 0,23. — L. 0,34.

743. — *Vue du manoir des Salles, près Quimper.*

T. — H. 0,31. — L. 0,47.

744. — *Vue des environs de Quimper.*

T. — H. 0,21. — L. 0,27.

745. — *Vue des environs de Quimper.*

T. — H. 0,25. — L. 0,33.

746. — *Vue du Moulin-Vert, près Quimper.*

T. — H. 0,26. — L. 0,28.

NORBLIN, peintre prussien ; classé ici malgré cette qualité.

747. — *Paysage : Site grec avec Figures.*

T. — H. 0,61. — L. 0,74.

748. — *Hylas enlevé par des Nymphes.*

T. — H. 0,57. — L. 0,71.

OUDRY (JACQUES-CHARLES), né en 1720, mort en 1778. Copiste et Elève de son Père JEAN-BAPTISTE.

749. — *Gibier mort.*

(Signé OUDRY — 1769.)

(Donné par la famille de l'auteur à la famille de Silguy.)

T. — H. 0,57. — L. 0,75.

PAGNEST. — Inconnu, (?)

750. — (D'après.) — *Portrait d'un Directeur des messageries, M. de Nanteuil.*

T. — H. 0,30. — L. 0,24.

751. — (Attribué.) — *Portrait de Femme.*

T. — H. 0,62. — L. 0,50.

PARROCEL (Joseph), né à Brignoles en 1648, mort à Paris en 1704.

752. — (Attribué.) — *Choc de Cavalerie.*

T. — H. 1,27. — L. 1,10.

753. — (Attribué.) — *Groupe de Cavalerie.*

T. — H. 0,65. — L. 0,48.

754. — *Choc de Cavalerie.*

T. — H. 0,85. — L. 0,64.

PATEL (Pierre-Antoine), dit le Jeune, né vers 1648 ou 1654, mort vers 1703. — Imitateur du Lorrain.

755. — (Attribué.) — *Paysage avec Ruines : Fuite en Égypte.*

T. — H. 0,51. — L. 0,71.

756. — *Paysage : les Moissonneurs.*

(Signé Patel.)

T. — H. 0,37. — L. 0,47.

PERELLE (Nicolas). — Paris, 1638.

757. — (Attribué.) — *Paysage avec Figures.*

B. — H. 0,12. — L. 0,23.

PERRIN (Olivier-Stanislas), né à Rostrenen (Côtes-du-Nord) en 1761, et mort à Quimper. — Il était gendre du peintre breton Valentin.

758. — *Un Marché à Quimper.*

(Curieuse étude de mœurs qui s'en vont.)
(Donné par la famille de l'auteur.)

T. — H. 0,67. — L. 0,85.

10*

759. — *Portrait de M. Larc'hantel, ancien maire de la ville de Quimper.*

(Donné par M. de Chamaillard.)

T. — H. 0,55. — L. 0,63.

PERROT (Antoine-Marie), né en 1784 à Paris ; il peignit des vues de villes.

760. — *La Campanille de Giotto, à Florence.*

T. — H. 0,47. — L. 0,33.

PICOU (Robert), né à Tours. — Florissait en 1625.

761. — (Attribué.) — *Portrait de M^{me} Caumont-Laforce.*

T. — H. 0,79. — L. 0,64.

PILLOT. — (Ecole moderne.)

762. — *Une vieille ville d'Espagne : Effet de lune et de feu.*

(J. Pillot.)

T. — H. 0,94. — L. 0,80.

PILLEMENT (JEAN), mort à Lyon en 1808.

763. — *Marine.* — *Entrée de Port.*

(Signé PILLEMENT, 1788.)

T. — H. 0,23. — L. 0,33.

764. — *Marine.* — *Tempête et Naufrage.*

(Signé J. PILLEMENT, 1789.)

T. — H. 0,23. — L. 0,33.

765. — *Paysage avec Figures.*

T.— H. 0,10. — L. 0,16.

766. — *Paysage avec Figures.*

(Pendant du n° 765.)

T. — H. 0,10. L. — 0,16.

767. — *Paysage avec Figures.*

(Signé PILLEMENT.)

T. — H. 0,40. — L. 0,31.

POIROT. — (Ecole moderne.)

768. — *Vue d'un Palais à Rome.*

(Signé Achille Poirot, 1814.)

T. — H. 0,40. — L. 0,31.

POUSSIN (Nicolas), né aux Andelys en 1594, mort à Rome en 1665.

769. — (D'après.) — *L'Assomption de la Vierge.*

T. — H. 0,19. — L. 0,14.

770. — (Esquisse du tableau.) — *L'Éducation de Bacchus.*

T. — H. 0,31. — L. 0,38.

771. — *Moïse sauvé des eaux.*

Nota. — Ce tableau fut remis à Cambry en l'an III de la République. Il provient du château du Bot, propriété de M. de Saint-Luc, évêque de Quimper, parent M. de Silguy. — Cambry en fit l'éloge et la description dans le catalogue qu'il dressa des objets échappés au vandalisme dans le Finistère. Cette toile fit aussi partie de la galerie du général Despinoy.

T. — H. 0,53. — L. 0,63.

772. — (D'après.) — *La Femme adultère.*

T. — H. 0,79. — L. 1,23.

773. — (D'après.) — *Paysage avec Figures.*

T. — H. 0,81. — L. 1,04.

774. — (Attribué.) — *Groupe d'Enfants.*

T. — H. 0,47. — L. 0,37.

775. — (D'après.) — *Paysage.*

B. — H. 0,21. — L. 0,28.

776. — (D'après.) — *Le Frappement du Rocher.*

T. — H. 1,05. — L. 1,36.

777. — (Attribué.) — *Narcisse.* — *Paysage historique*

T. — H. 0,40. — L. 0,32.

PRUD'HON (Pierre-Paul), né à Cluny en 1758, mort à Paris en 1823.

778. — *Portrait de M^me Steward.*

T. — H. 0,73. — L. 0,57.

779. — (École de.) — *Buste de jeune Fille.*

T. — H. 0,83. — L. 0,65.

PUGET (Pierre), peintre et sculpteur, né à Marseille en 1622, mort dans la même ville en 1694.

780. — *Portrait de l'Artiste.*

T. — H. 0,81. — L. 0,64.

RÉMOND (Jean-Charles), né en 1795. — — Elève de Bertin et de Regnault.

781. — *Paysage avec Figures.*

B. — H. 0,16. — L. 0,18.

RENOUX, peintre de paysages, d'intérieurs et de ruines. — Florissait en 1835; il exposa dès 1822 et obtint une médaille à cette époque. (Ecole moderne.)

782. — (Étude.) — *Une Chute d'eau entre des rochers.*

(Signé RENOUX.)

T. — H. 0,26. — L. 0,35.

783. — (Étude inachevée.) — *Le Maître d'armes.*

T. — H. 0,68. — L. 0,53.

784. — (Étude.) — *Intérieur d'une Galerie sépulcrale.*

(Signé RENOUX.)

T. — H. 0,41. — L. 0,32.

785. — *Vue d'une Chute du Tarn.*

T. — H. 0,35. — L. 0,29.

786. — *Vue d'un Lac dans les Pyrénées.*

T. — H. 0,36. — L. 0,50.

787. — (Esquisse inachevée.) — *Un Marché en Normandie.*

T. — H. 0,80. — L. 0,57.

788. — *Vue de l'embouchure de la Bidassoa.*

(Signé RENOUX.)

T. — H. 0,49. — L. 0,62.

RESTOUT (JEAN), né à Rouen en 1692, mort à Paris en 1768.

789. — (Attribué.) — *Saint Benoît refusant les insignes épiscopaux.*

T. — H. 0,80. — L. 0,47.

790. (D'après.) — *Un Miracle.*

T. — H. 0,86. — L. 0,57.

RESTOUT (JEAN-BERNARD), né à Paris en 1732, mort en 1797. — Elève de son père Jean.

791. — *Portrait d'un Pacha.*

(Signé RESTOUT le fils — 1777.)

T. — H. 0,79. — L. 0,66.

RIQUIER (A). — (École moderne.)

792. — *Jeune Femme romaine regardant des Colombes.*

(Signé A. Ricquier.)

B. — H. 0,38. — L. 0,30.

RIGAUD (Hyacinthe), né à Perpignan en 1659, mort à Paris en 1743.

793. — (D'après.) — *Portrait du cardinal Fleury.*

H. 0,78. — L. 0,62.

794. — *Portrait de la duchesse de Monbazon.*

T. — H. 0,76. — L. 0,62.

795. — (D'après.) — *Portrait de Louis XIV en grand costume.*

T. — H. 1,36. — L. 1,10.

796. — *Portrait de la duchesse de Bourgogne.*

T. — H. 0,72. — L. 0,58.

797. — (Attribué.) — *Portrait de Louis XIV.*

T. — H. 0,59. — L. 0,45.

798. — (Attribué.) — *Portrait de Femme.*

T. — H. 1,00. — L. 0,75.

ROBERT (Hubert), né à Paris en 1733, mort dans la même ville en 1808.

799. — *Vue de Monuments anciens.*

(Signé Hubert Robert.)

T. — H. 0,61. — L. 0,42.

ROUILLARD (Jean-Sébastien), né à Paris en 1789. — Il fut élève de David.

800. — *Portrait en pied du général Dumouriez.*

(Copie du tableau d'Horace Vernet, qui se trouve à Versailles dans la galerie des Batailles.)

T. — H. 1,36. — L. 1,00.

801. — *Saint Paul prêchant à Éphèse.*

(Réduction du tableau de Lesueur.)

T. — H. 0,41. — L. 0,32.

ROUSSIN (Victor), né à Quimpèr en 1812, Conseiller général du Finistère. — Elève de MM. Lapito et Luminais. (Ecole moderne.)

802. — *Vue de l'Anse de Keraval, rivière de l'Odet, près Quimper.*

(Donné par l'auteur.)

T. — H. 1,00. — L. 1,35.

803. — *L'affût aux Canards, — effet de Lune sur l'Odet.*

(Donné par l'auteur.)

T. — H. 0,90. — L. 1,50.

804. — *Ruisseau sous bois.*

(Donné par l'auteur et peint spécialement pour la décoration de la cheminée du grand Salon, en 1873.)

T. — H. 0,83. — L. 1,19.

SAINT, peintre en miniature. — Florissait en 1825. — (Elève de Regnault.)

805 — (Attribué.) — *Portrait de Dugazon.*

Ivoire. — H. 0,09. — L. 0,07.

SANÉ (J.-P.), mort à Paris au XVIIIe siècle.

806. — (Attribué.) — *Suzanne au Bain.*

B. — H. 0,13. — L. 0,16.

SANTERRE (JEAN-BAPTISTE), né à Magny en 1650, mort en 1717. — Elève de Boulogne l'Aîné.

807. — (Attribué.) — *Jeune Fille.*

T. — H. 0,79. — L. 0,63.

SARAZIN DE BELMONT (LOUISE-JOSÉPHINE). Versailles. — Elle fut élève de Valenciennes et exposa de 1812 à 1821. (Ecole moderne.)

808. — (Attribué.) — *Paysage.*

B. — (Rond.) — Diamètre 0,31.

809 et 810. — (Étude.) — *Deux petites Marines.*

(Pendants.)

T. s. B. — H. 0,13. — L. 0,21.

SCHALL (Jacques-Louis), né à Paris en 1799. — Elève de Daguerre et de Lethière.

811. — *Nymphe sacrifiant à un Dieu champêtre, derrière lequel se cache un Satyre.*

T. — H. 0,38. — L. 0,46.

SIGNOL (Emile), né à Paris en 1803. — Elève de Gros. — Il obtint le premier grand prix de Rome en 1830 pour son tableau de *Méléagre prenant les armes à la sollicitation de son épouse.* (Ecole moderne.)

812. — (Réduction d'après.) — *La Femme adultère.*

T. — H. 0,63. — L. 0,48.

SMITH (Constant-Louis-Félix). — Florissait à Paris vers 1815. — Elève de David et de Girodet.

813. — *Portrait de M^{me} Minvielle-Fodor, cantatrice.*

T. — H. 0,64. — L. 0,48.

STELLA (Jacques), né à Lyon en 1596, mort à Paris en 1657. — Imitateur du Poussin.

814. — (Copie d'après le tableau du Poussin.) — *La Manne dans le désert.*

T. — H. 1,31. — L. 2,06.

STELLA (François), le Jeune. — 1606-1647. Elève de son frère Jacques.

815. — (D'après le Poussin.) — *Bacchanale.*

(Copie attribuée.)

T. — H. 0,94. — L. 1,25.

SUBLEYRAS (Pierre), le Jeune, dit Hubert, né à Uzès en 1699, mort à Rome en 1749.

816. — (Attribué.) — *Grande esquisse du Jugement dernier.*

T. — H. 1,25. — L. 0,94.

817. — (Attribué.) — *Saint Charles Borromée implorant la Vierge pour les pestiférés de Milan.*

T. — H. 0,87. — L. 0,61.

818. — (Esquisse.) — *Des Anges encensant la sainte Trinité.*

T. — H. 0,39. — L. 0,28.

SWEBACH (Jacques-François-Joseph), dit Fontaines, né à Metz en 1769, mort en 1823.

819. — (Attribué.) — *Paysage avec Figures et Chevaux.*

(Signé Swebach.)

T. — H. 0,24. — L. 0,31.

820. — (D'après.) — *Paysage avec un grand nombre de Figures.*

T. — H. 0,27. — L. 0,40.

821. — (Attribué.) — *Dragon faisant halte près d'un poteau frontière.*

B. — H. 0,20. — L. 0,28.

TAILLASSON, né à Bordeaux.

822. — *Tête de jeune Fille couronnée de laurier.*

T. — H. 0,53. — L. 0,43.

TALEC, peintre Breton. (Ecole moderne.)

823. — *Portrait de Galilée.*

(Don du Conseil général du Finistère.)

T. — H. 1,00. — L. 0,80.

824. — *Le Gaulois blessé.*

(Don du Conseil général du Finistère.)

T. — H. 1,52. — L. 2,08.

TAUNAY (NICOLAS-ANTOINE), né à Paris en 1755, mort dans la même ville en 1830. — Il fut élève de Casanova.

825. — *Attaque de Brigands.*

T. — H. 0,46. — L. 0,55.

826. — (Étude attribuée.) — *Le Frappement du Rocher.*

T. — H. 0,29. — L. 0,38.

TESTARD (JACQUES-ALPHONSE), né à Montargis. — Elève de Van der Burch.

827. — *Femme arabe donnant à boire à son enfant dans le désert.*

(Signé J.-Al. Testard — 1845.)

T. — H. 0,53. — L. 0,45.

THÉOLON (Etienne), né à Aigues-Mortes en 1739, mort à Paris en 1780. Il fut élève de Vien.

828. — *Flore assise dans un Paysage.*

B. — H. 0;15. — L. 0,16.

THIBAUT (Jean-Thomas), architecte et peintre, né à Montiérender (Haute-Marne) en 1737, mort à Paris en 1826. — Il fut élève de MM. Boullé et Paris.

829. — *Vue de Tivoli.*

(Provient du cabinet du comte de Montlouis. — Vente du 5 mai 1851.)

T. — H. 0,17. — L. 0,24.

TOCQUÉ (Louis), né à Paris en 1695, mort dans la même ville en 1772.

830. — *Portrait du duc d'Anjou.*

T. — H. 0,64. — L. 0,50.

TOURNIÈRE (Robert), dit le Scalken français, né à Caen en 1668 ou en 1676, mort dans la même ville en 1752.

831. — *Portrait de Pierre Corneille.*

T. — H. 0,92. — L. 0,73.

832. — (D'après.) — *Le cardinal Dubois, ministre du Régent, déguisé en moine, soupant avec une Dame en religieuse ; le servant porte aussi l'habit de moine.*

T. — H. 0,53. — L. 0,44.

833. — *Portrait de Mairot.*

T. — H. 0,54. — L. 0,45.

VAFFLARD (Pierre-Antoine-Augustin), né à Paris en 1777, mort vers 1835. — Elève de Regnault.

834. — *La Rieuse, étude de jeune fille.*

T. — H. 0,61. — L. 0,49.

VALENTIN, ou mieux JEAN RASSET, né à Coulommiers en Brie en 1601, mort à Rome en 1634.

835. — *Un saint Martyr se préparant à la mort.*

(Provient de la vente du peintre Rouillard.)

T. — H. 1,31. — L. 1,04.

VALLIN, peintre d'histoire, de paysages et de portraits; Th. LEJEUNE donne par erreur 1815 pour la date de sa mort. Il exposa de 1804 à 1827. (Ecole moderne.)

836. — *Les Amours de Diane.*

(Paysage historique dans lequel les figures passent pour être de Prud'hon.

T. — H. 0,56. — L. 0,76.

837. — *Psyché et l'Amour.*

T. — H. 0,24. — L. 0,20.

838. — *Une Remise dans laquelle se trouvent une dame de qualité, deux chevaux et leur palefrenier.*

(Signé VALLIN — 1823.)

NOTA. — LEJEUNE fait certainement erreur en indiquant 1815 comme la date de sa mort. La signature ci-dessus, qui nous paraît très-authentique le prouverait déjà, si GABET, pages 670 et 671, ne nous donnait une liste des œuvres que ce maître exposa de 1804 à 1827 à la galerie LEBRUN et au Musée Royal.

B. — H. 0,16. — L. 0,25.

839. — *Paysage avec Figures.*

(Signé VALLIN.)

B. — H. 0,21. — L. 0,35.

840 — *Tête de Femme.*

B. — H. 0,18. — L. 0,15.

841 · *Des Bacchantes dans un paysage.*

(Signé VALLIN.)

B. — H. 0,26. — L. 0,35.

842. — *Tête de jeune Femme.*

 B. — H. 0,20. — L. 0,15.

843. — *Tête de Niobé.*

 T. — H. 0,32. — L. 0,40.

844. — *Tête de jeune Femme.*

 B. — H. 0,38. — L. 0,31.

845. — *Tête de jeune Femme.*

 B. — H. 0,20. — L. 0,16.

846. — *Petite Tête de Bacchante.*

 B. — H. 0,16. — L. 0,13.

847. — *Sacrifice au Dieu des Jardins.*

 (Signé VALLIN.)

 B. — H. 0,44. — L. 0,64.

848. — *Tête de Diane.*

 T. — H. 0,40. — L. 0,37.

849. — *Nymphe au repos dans un bocage.*

(Provient de la collection Odiot.)

B. — H. 0,24. — L. 0,31.

VAUDECHAMP (Joseph), né à Rambervilliers en 1790. — Il fut élève de Girodet.

850. — *Portrait de Mlle Mars lorsqu'elle quitta le Théâtre.*

(Gracieux et charmant portrait.)

T. — H. 0,64. — L. 0 53.

VERDIER, né à Paris en 1651, et non en 1691 comme le disent certains auteurs, mort dans la même ville en 1731. Il fut l'élève et le neveu de Le Brun.

851. — *Lapidation de saint Pierre.*

T. — H. 0,91. — L. 1,47.

852. — (Étude.) — *Entrée du Christ dans Jérusalem.*

T. — H. 0,91. — L. 1,47.

VERNET (Claude-Joseph), né à Avignon en 1714, mort à Paris en 1789.

853. — (Attribué.) — *Marine avec Figures : au fond l'éruption du Vésuve.*

T. — H. 0,45. — L. 0,58.

854. — (Attribué.) — *Marine : effet de Lune et de Feu.*

T. — H. 0,37. — L. 0,47.

855. — *Marine : Clair de Lune.*

(Signé J. Vernet f. — 1772.)

T. — H. 0,30. — L. 0,43.

VERNET (Emile-Jean-Horace), né en 1789, mort en 1863.

856. — (D'après.) — *Tête de Cheval.*

T. — H. 0,60. — L. 0,49.

857. — (Esquisse attribuée.) — *Procession de pénitents au pied du Vésuve.*

T. — H. 0,48. — L. 0,58.

VIEN (Joseph-Marie), né à Montpellier en 1716, mort à Paris en 1809.

858. — *Portrait d'homme.*

T. — H. 0,64. — L. 0,53.

VIGÉE-LEBRUN (M^{me} Marie-Louise-Elisabeth), née à Paris en 1755, morte en 1842.

859. — (Attribué.) — *Portrait de M^{me} de Noailles.*

T. — H. 0,56. — L. 0,47.

860. — (Attribué.) — *Portrait d'une jeune Femme et de son Enfant.*

T. — H. 0,36. — L. 0,30.

861. — (Attribué.) — *Portrait supposé de M^{me} Rolland. (?)*

T. — H. 1,00. — L. 0,86.

VIGNON (Claude), né à Tours en 1590, mort dans la même ville en 1673.

862. — (Attribué.) — *Junon.*

T. — H. 0,94. — L. 1,27.

VINCENT (François-André), né à Paris en 1746, mort en 1816.

863. — (Attribué.) — *Portrait de Marmontel.*

T. — Ronde. — Diamètre 0,37.

VOUËT (Simon), né à Paris en 1590, mort dans la même ville en 1649.

864. — (Attribué.) — *Le Christ descendu de la Croix.*

T. — H. 0,47. — L. 0,35.

865. — (Attribué.) — *La Vierge et l'Enfant.*

C. — H. 0,20. — L. 0,16.

866. — (Attribué.) — *La Vierge et l'Enfant.*

T. — H. 0,52. — L. 0,44.

WATEAU (Jean-Antoine), né à Valenciennes en 1684, mort à Nogent, près Paris, en 1721.

867. — *Sainte Famille.* (Gravée.)

T. — H. 0,57. — L. 0,71.

868. — (Etude attribuée.) — *La Vierge, l'Enfant Jésus et saint Joseph.*

T. — H. 0,28. — L. 0,22.

869 et **870**. — (D'après.) — *Des Promeneurs dans un Parc.* (Deux pendants.)

T. les deux. — H. 0,30. — L. 0,23.

871. — (D'après.) — *L'Embarquement pour l'île de Cythère.*

(Copie du n° 649 du Louvre.)

B. — H. 0,44. — L. 0,59.

872. — (Ecole de.) — *Portrait de Femme.*

T. — H. 0,64. — L. 0,52.

INCONNUS

ATTRIBUÉS A L'ÉCOLE FRANÇAISE

873. — *Tête de Vierge.*

(Attribuée à la vieille École Française.)

T. — H. 0,41. — L. 0,31.

874. — *Petit Paysage avec un Pâtre et deux Vaches.*

B. — Rond. — Diamètre 0,19.

875. — *Portrait de Lully.* (Miniature.)

C. — H. 0,05. — L. 0,06.

876. — *Marine : effet de Lune.*

B. — H. 0,16. — L. 0,22.

877. — *La Nuit.* (Sujet mythologique.)

T. — H. 0,31. — L. 0,40.

878. — *Paysage avec architecture : Vue d'un Cloître.*

T. — H. 0,18. — L. 0,24.

879. — *La Vierge et l'Enfant.*

B. — H. 0,14. — L. 0,12.

880. — *Polyphème et Galathée.*

T. — H. 0,42. — L. 0,54.

881. — *Un jeune Enfant.*

B. — H. 0,26. — L. 0,21.

882. — *Portrait de la duchesse de Chevreuse.*

T. — H. 0,66. — L. 0,55.

883. — *Psyché et l'Amour.*

B. — H. 0,21. — L. 0,16.

884. — *Vue des environs de Rome.*

B. — Rond. — Diamètre 0,14.

885. — *Les disciples d'Emmaüs.*

(Copie ancienne.)

B. — H. 0,54. — L. 0,71.

886. — *Des Fruits : Pommes dans un plat.*

T. — H. 0,26. — L. 0,42.

887. — *Des Fraises dans un saladier.*

T. — H. 0,26. — L. 0,42.

888. — *Petit Portrait de Colbert.*

(Provient de la galerie Aguado.)

T. s. B. — H. 0,19. — H. 0,14.

889. — *Vierge.*

C. — Rond. — Diamètre 0,14.

890. — *Vue des environs de Lyon.*

B. — H. 0,30. — L. 0,50.

891. — *Abraham visité par les Anges lui annonçant que Sara doit concevoir.*

(Toile de concours de l'école des Beaux-Arts.)

T. — H. 1,35. — L. 1,81.

892. — *Caïn tuant son frère Abel.*

T. — H. 1,98. — L. 1,47.

893. — *Saint Jean adolescent méditant dans le désert.*

T. — H. 1,36. — L. 0,97.

894. — *Portrait du peintre graveur Du Coudray.*

T. — H. 0,53. — L. 0,43.

895. — *Portrait d'une Élève du Conservatoire.*

T. — H. 0,54. — L. 0,84.

896. — *Joseph descendu dans la Citerne.*

T. — H. 0,32. — L. 0,40.

897. — *Paysage avec Animaux et Personnages.*

T. — H. 0,21. — L. 0,30.

898. — *Portrait de M^{lle} d'Aubigné, qui épousa le poëte Scarron et devint plus tard M^{me} de Maintenon.*

T. — H. 0,40. — L. 0,31.

899. — *Paysage au coucher du Soleil.*

B. — H. 0,12. — L. 0,15.

900. — *Repos de la Sainte Famille.*

C. — H. 0,18. — L. 0,20.

901. — *Deux Paysannes du royaume de Naples.*

(École moderne. Esquisse.)

T. — H. 0,20. — L. 0,30.

902. — *Marine : Vue d'un Port de Normandie.*

T. — H. 0,38. — L. 0,58.

903. — *Paysannes romaines.*

T. — H. 0,37. — L. 0,45.

904. — *Le Coup de vent.*

P. s. T. — H. 0,42. — L. 0,27.

905. — *Un Paysage.*

(Signé du monogramme L.)

T. — H. 0,24. — L. 0,32.

906. — *Tête de Vierge.*

T. s. B. — H. 0,24. — L. 0.19.

907. — *Saint François de Sales.*

C. — H. 0,19. — L. 0,14.

908. — *Paysage.*

(École moderne.)

T. — H. 0,16. — L. 0,20.

909. — *Des Fruits : Prunes et Framboises.*

C. — H. 0,16. — L. 0,22.

910. — *Portrait de M^me de la Sablière.*

 B. — H. 0,21. — L. 0,16.

911. — *Paysage : Vue de dunes.*

 T. — H. 0,24. — L. 0,32.

912. — *Vierge.*

 B. — H. 0,21. — L. 0,18.

913. — *Portrait de Quinault.*

 T. — H. 0,31. — L. 0,28.

914. — *Marine.* (Étude.)

 T. — H. 0,20. — L. 0,30.

915. — *Portrait de M^me Marin.*

 T. — H. 0,80. — L. 0,63.

916. — *Une Vache dans un paysage.*

 B. — H. 0,14. — L. 0,20.

917. — *Tête de saint Jean enfant.*

 B. — H. 0,14. — L. 0,09.

918. — *Enfant couché dans un Berceau.*

 (Étude de raccourci.)

 T. — H. 0,18. — L. 0,23.

919. — *Tête de Moine.*

 T. — H. 0,43. — L. 0,33.

920. — *Sujet mythologique.*

 T. — H. 1,01. — L. 0,74.

921. — *Un Vase avec des Fleurs.*

 T. — H. 0,61. — L. 0,51.

922. — *Le Dante et Virgile aux Enfers.*

 (Esquisse attribuée à Delacroix, reproduisant le sujet exposé au musée du Luxembourg.)

 B. — H. 0,39. — L. 0,54.

923. — *Matelots Napolitains se tatouant.*

T. — H. 0,96. — L. 0,78.

924. — *Paysage au coucher du Soleil.*

(Provient de la Société des Amis des Arts.)

T. — H. 0,60. — L. 0,19.

925. — *Parc éclairé la nuit.* (Esquisse.)

B. — H. 0,58. — L. 0,70.

926. — *Paysage avec Figures.*

T. — H. 0,55. — L. 0,65.

927. — *Des Fleurs.*

(Signé I. M. F. — 1780)?

T. — H. 0,45. — L. 0,34.

928. — *Des Fleurs.*

T. — H. 0,62. — L. 0,48.

929. — *Lorsque la Pauvreté entre par la porte, l'Amour s'enfuit par la fenêtre.*

(École de David.)

B. — H. 0,37. — L. 0,51.

930. — *Tête de Femme.*

T. — H. 0,60. — L. 0,50.

931. — *Prédication de saint Jean-Baptiste.*

T. — H. 0,38. — L. 0,48.

932. — *Paysage avec Figures : Tombeau de Phocion.*

T. — H. 0,55. — L. 0,80.

933. — *Portrait de Louis XV enfant.*

B. — H. 0,45. — L. 0,37.

934. — *Sujet religieux et allégorique.*

T. — H. 0,71. — L. 0 49.

935. — *Femmes, Enfants et Satyres.* (Esquisse.)

P. s. T. — H. 0,13. — L. 0,28.

936. — *Portrait de Campiston, de l'Académie française.*

T. — H. 0,55. — L. 0,45.

937. — *Marine.*

B. — H. 0,22. — L. 0,30.

938. — (Étude.) — *Une Auge en pierre recouverte de Vignes.*

T. — H. 0,20. — L. 0,26.

939. — *Le Massacre des Innocents.* (Esquisse.)

T. — H. 0,33. — L. 0,50.

940. — *Des Légumes et un Lapin.*

T. — H. 0,23. — L. 0,42.

941. — *Portrait d'un Homme et d'un Enfant.*

T. — H. 0,23. — L. 0,18.

942. — *Portrait de la comtesse de Larlan.*

T. — H. 0,41. — L. 0,32.

943. — *Portrait de jeune Fille.*

(Excellent portrait.)

T. — H. 0,56: — L. 0,46.

944. — *Tête de jeune Garçon.*

(Signé G. F. -- 1776.) ?

NOTA. — On ne peut, malgré ce monogramme, le donner à Greuze ; ce n'est pas là sa couleur et cette étude serait plutôt de M^{lle} Ledoux.

T. — H. 0,45. — L. 0,37.

945. — *Paysage avec Figures.*

T. — H. 0,36. — L. 0,44.

946. — *Portrait de Greuze.*

T. — H. 0,44. — L. 0,36.

947. — *Vue d'une Grève du golfe de Gascogne.*

B. — H. 0,31. — L. 0,38.

948. — *Paysage avec Figures.*

T. — H. 0,31. — L. 0,40.

949. — *Paysage : Un Berger avec sa Bergère.*

(Pendant du n° 948.)

T. — H. 0,31. — L. 0,40.

950. — *Une sainte Martyre.* (Esquisse.)

B. — H. 0,30. — L. 0,46.

951. — *Étude d'arbres.*

P. s. T. — H. 0,30. — L. 0,25.

952. — *Portrait de Femme.*

(Ce portrait était donné par le livret-type à Fragonard comme reproduisant les traits de sa femme? Nous n'avons pas cru le maintenir à cette attribution que rien ne justifie.

T. — H. 0,71. — L. 0,58.

953 — *Pieds et Mains.*

T. — H. 0,53. — L. 0,37.

954. — *Portrait de Louis XIV à un âge avancé.*

T. — H. 0,40. — L. 0,32.

955. — *Baigneuses.*

T. — H. 0,92. — L. 0,55.

956. — *Perroquet, Cakatoës et Canard étranger.*

(Étude non terminée.)

B. — H. 0,71. — L. 0,59.

957. — *Portrait de Louis XVIII.*

T. — H. 0,28. — L. 0,24.

958. — *Rue éclairée par la Lune.*

T. — H. 0,16. — L. 0,11.

959. — *Portrait de Pouponne de Bellièvre, président du Parlement de Paris sous Louis XIII.*

T. — H. 0,64. — L. 0,53.

960. — *Vue prise aux environs de Rome, avec Figures.*

(Malgré l'attribution du Livret-type à l'École d'Italie, nous conservons ce tableau à l'École Française, les personnages paraissant être de cette École.)

B. — H. 0,21. — L. 0,29.

961. — *Des Ruines.*

C. — H. 0,27. — L. 0,41.

962. — *Paysage : Effet de Neige.*

T. — H. 0,23. — L. 0,31.

963. — *Bouquet de Fleurs.*

T. — H. 0,52. — L. 0,44.

964. — *Paysage : Effet de Crépuscule.*

Carton. — H. 0,24. — L. 0,20.

965. — *Salomon faisant rebâtir le Temple de Jérusalem.* (Esquisse.)

T. — H. 0,40. — L. 0,31.

966. — *Groupe de Têtes d'enfants du temps de Henri III.*

T. — H. 0,45. — L. 0,53.

967. — *Paysage.*

T. — H. 0,31. — L. 0,39.

968. — *Paysage.*

T. — H. 0,35. — L. 0,26.

989. — *Apothéose de saint Louis.* (Esquisse.)

P. s. T. — H. 0,32. — L. 0,25.

970. — *Paysage : Vue prise en Dauphiné.*

T. — H. 0,36. — L. 0,52.

971. — *Paysage : Rivière, Ruines et Personnages.*

T. — H. 0,30. — L. 0,43.

972. — *Portrait de Louis XV en costume royal.*

T. — H. 0,64. — L. 0,50.

973. — *Tête de Femme.*

T. — H. 0,46. — L. 0,37.

974. — *Paysage avec Figures.*

T. — H. 0,85. — L. 1,27.

975. — *Mort de saint Joseph.*

T. — H. 0,71. — L. 0,57.

976. — *L'enlèvement d'Europe.* (Copie.)

T. — H. 0,74. — L. 0,98.

977. — *Portrait dit de Vauban.* (?)

T. — H. 0,77. — L. 0,62.

978 — *Portrait de Thomas Corneille.*

T. — H. 0,73. — L. 0,58.

979. — *Paysage avec Ruines, Personnages et Animaux.*

T. — H. 0,75. — L. 0,67.

980. — *L'Adoration des Mages.*

T. — H. 0,80. — L. 0,63.

981. — *Des Fleurs.*

T. — H. 0,75. — L. 0,56.

982. — *Portrait du poëte comique Regnard.*

T. — H. 0,39. — L. 0,30.

983. — *Portrait de l'amiral de Grasse.*

T. — H. 0,43. — L. 0,33.

984. — *Portrait du duc de Bourgogne.*

T. — H. 0,51. — L. 0,40.

985. — *Portrait de l'abbé Prévost, littérateur français.*

T. — H. 1,13. — L. 1,46.

986. — *Sujet mythologique.* — (Esquisse.)

T. — H. 0,31. — L. 0,39.

987. — *Vase rempli de Fleurs.*

T. — H. 0,72. — L. 0,58.

988. — *Le duc de Montmorency voulant obliger la Duchesse à lui livrer le nom de son amant.*

T. — H. 0,83. — L. 0,69.

989. — *Vue prise dans les Catacombes de Rome.*

T. — H. 0,74. — L. 1,33.

990. — *Scène mythologique.*
 B. — Rond. — Diamètre 0,50.

991. — *Portrait du peintre Sébastien Bourdon.*
 T. — H. 1,29. — L. 0,96.

992. — *Portrait de M. de Silguy.*
 T. — H. 0,79. — L. 0,64.

993. — *La Femme adultère.*
 T. — H. 1,00. — L. 1,09.

994. — *Jésus-Christ faisant approcher les petits Enfants.*
 T. — H. 1,02. — L. 1,18.

995. — *Portrait d'une Dame avec son chien.*
 (Très-belle toile.)
 T. — H. 0,99. — L. 0,83.

996. — *Portrait du banquier Samuel Bernard.*
 T. — H. 1,12. — L. 0,88.

997. — *Le Jugement de Pâris.*
 (Esquisse.)
 T. — H. 0,71. — L. 0,97.

998. — *Portrait de Trémolière.*

T. — H. 1,00. — L. 0,79.

999. — *Des Mendiants.* (Etude.)

T. — H. 0,59. — L. 0,39.

1000. — *Buste d'Homme.* (Etude.)

T. — H. 0,64. — L. 0,54.

1001. — *Saint Nicolas.*

T. — H. 0,82. — L. 0,63.

1002. — *Paysage.* (Etude.)

P. s. T. — H. 0,45. — L. 0,58.

1003. — *Le Sommeil de Vénus.*

(Signé : M^me BOUCHER, *pinxit*.)

NOTA. — Malgré cette signature, les rédacteurs du Livret ont cru devoir maintenir cette peinture aux Inconnus. M^lle Marie Perdrigeon, femme de Boucher, mourut à 24 ans, après peu d'années de mariage, et n'a jamais été peintre.

Ivoire. — H. 0,06. — L. 0,06.

FIN DU CATALOGUE

TABLE ALPHABÉTIQUE

	Pages
Abréviations.	XI
Conseil d'administration.	XIII
Origine du Musée.	V
Table.	219

A

Adriaensens.	53
Aguiar.	37
Alaux.	123
Allegri.	2
Amerighi.	2
Anastasi.	124
Angeli.	3
Antolinez.	37
Ardémans.	38
Artois.	53

B

	Pages
Balen.	55
Barbarelli (dit Il Guercino)	3
Barbieri.	3
Barettini.	3
Barroche (voir Fiori).	8
Bassan de Jacopo (voir Ponte).	13
Bauer.	83
Beaume.	124
Begyn.	83
Berghem (Nicolaas).	84
Berré.	55
Bertin.	125
Biard.	125
Bilcoq.	125
Biset.	55
Blain de Fontenay.	126
Bloemen.	56
Boilly.	126
Boizot.	127
Bol.	84
Both.	84
Boucher.	127
Boudin.	128
Boudwins.	56
Boulongne (Bon).	128
Bourdon.	129
Bourguignon (voir Courtois).	136

	Pages
Bout	56
Boyer	129
Brakemburg	85
Brenet	129
Breton (Jules-Adolphe)	130
Briard	130
Brill	56
Bronzino	4
Brueghel (Jean)	57
Brueghel (Pierre)	57
Brune Pagès (Madame)	131

C

Caliari (Carletto)	4
Caliari (Paolo)	5
Cambiaso	5
Canella	5
Cano (Alonzo)	38
Caravage (voir Amerighi)	2
Caresme	131
Carraci (Annibale)	6
Carraci (Agostino)	6
Carraci (Ludovico)	6
Carrucci	7
Cartier	132
Casanova	132
Castiglione	7
Cerquozzi	7

	Pages
Champaigne	57
Chardin	132
Charlet	133
Charpentier (C.)	133
Chavannes	133
Cleef	58
Clerc (Sébastien Lé)	134
Clouet (François)	134
Colson	135
Cornely	85
Corot	135
Corrège (voir Allegri)	2
Cortone (Pietre de), voir Barettini	3
Couder	135
Courtois	136
Coypel (Ecole des)	136
Craesbeke	58
Crayer	59
Crépin	137
Cuyp	85

D

Daguerre	137
David	138
Decker	86
De Dreux d'Orcy	138
Demarne	138
Denner	109

	Pages
Desportes	138
De Valenciennes	139
Deveria (Eugène)	139
Devigne	59
Devis	110
Diebolt (Père)	140
Diepenbeke	59
Dietrich	109
Doës (van der)	86
Dolci	8
Dominiquin (voir Zampieri)	25
Drolling	140
Drouais	140
Dubois	141
Dubufe	141
Ducq (Jean Le)	86
Dughet (Gaspard)	142
Dumont	142
Duplessis Bertaux	142
Dutilleux	143
Dyck (Van)	59

E

Écoles d'Italie	2
École Espagnole	37
École Hollandaise	83
École Flamande	53
École Allemande	109

École Anglaise.	119
École Française.	123
Érard.	143
Escalente.	39
Everdingen.	87

F

Faës.	110
Faistemberger.	110
Falens (Van).	87
Farinati.	8
Ferri.	8
Fiori.	8
Flinck.	87
Fontaigneu.	143
Fontenay (de) (voir Blain).	126
Forbin.	143
Forignan.	144
Fragonard.	144
Franck (François), le Vieux.	61
Franck (François), le Jeune.	62
Franck (Sébastien).	62
Franck (École des).	62
Franque (Pierre)	123-146

G

Galard (G. de).	146
Guaspre (voir Dughet).	142

	Pages
Gérard (Mlle).	146
Géricault.	147
Gigoux.	147
Gillot.	147
Giorgione (voir Barbarelli).	3
Girodet.	148
Goëthals.	148
Gomez.	39
Goy.	149
Goya.	39
Goyen (van).	88
Granet.	149
Greuze.	149
Grieff.	63
Grimaldi.	9
Grimou.	150
Gros.	150
Guerchin (voir Barbieri).	3
Guérie.	151
Guérin.	151
Guide (voir Reni).	15
Guyot.	151

H

Hakkert.	88
Hals.	63
Hanneman.	88
Heem (de).	89

	Pages
Heemskerk.	89
Hellemont (van).	63
Hemelraet.	64
Hoeck.	64
Hogarth.	119
Holbein.	110
Hondecoeter.	90
Honthorst.	90
Hooch.	90
Horemans.	64
Huet.	152
Hulsdonck.	91
Huysmans.	64
Huysum (van).	91

I

INCONNUS des Écoles primitives.	1
INCONNUS des Écoles d'Italie.	27
INCONNUS de l'École Espagnole.	46
INCONNUS de l'École Flamande.	72
INCONNUS de l'École Hollandaise.	105
INCONNUS de l'École Allemande.	115
INCONNUS de l'École Française.	199

J

Jacquand.	152
Jardin (Karel du).	92
Jordaens.	65

Journet (Elisa).. 153
Jouvenet.. 153

K

Kalft.. 92
Kessel (Jean van). École Flamande. 66
Kessel (Johan van). École Hollandaise 92
Kobell.. 111

L

Lacroix.. 154
Lafage. 154
Lafosse.. 154
Lagrénée. 155
La Hire.. 155
Lairesse (de). 92
Lambrecht. 66
Lancret.. 156
Lantara.. 156
Largillière. 156
Lauri.. 9
Lazerges (Jean-Raymond-Hippolyte) 157
Le Breton (Louis). 158
Le Brun (Charles). 158
Le Doux (Mlle).. 159
Leen (Guill-van) 93

	Pages
Le Fébure.	160
Le Moyne.	160
Le Prince (Jean-Baptiste).	161
Le Prince (Robert).	161
Le Prince (Xavier).	161
Lescot (Mme Haudebourg).	162
Le Sueur.	162
Lethière.	162
Licinio.	10
Loo (Carle-Andréa).	163
Loo (Jacques van). Le vieux. Éc. Hollandaise.	94
Loo (Jean-Baptiste van).	162
Lotto.	10
Luini.	10

M

Maas.	94
Maës.	66
Maratti.	11
March (Etienne), dit des Batailles.	39
Mario di Fiori.	11
Martin (dit l'aîné).	164
Martinez.	40
Mauperché.	164
Mauzaisse.	164
Mayer (Mlle).	166
Mazzola.	11

	Pages
Meslier.	166
Metelli.	12
Metsys.	66
Meulen (van der)	67
Michallon.	166
Mierevelt.	94
Miéris.	95
Mignard	167
Mignon	111
Milé	168
Milbourne.	120
Minderbout	67
Michel-Ange des Batailles (voir Cerquozzi)	7
Mola	12
Molyn.	95
Monnoyer	168
Moore (Karel de)	95
Moralès	40
Morel Fatio	169
Moucheron	95
Moya	40
Murillo.	41

N

Neefs (Péters)	67
Neer (Arthus)	96
Netscher	111

	pages
Nicolle	169
Noël (Alexis)	169
Noël (Louis)	170
Norblin	171

O

Os (van)	96
Ostade (Adrien van)	96
Oudry	171

P

Pagnest	172
Parmesan (voir Mazzola)	11
Parrocel	172
Patel	173
Peins	112
Pellegrini	13
Perelle	173
Perrin	173
Perrot	174
Peteers (Bonaventure)	67
Piazza	13
Picou	174
Pillement	175
Pillot	174
Pippi (dit Jules Romain)	13

Poelemburg (Kornélis) 96
Pointeau-Dufresne 141
Poirot. 176
Ponte (Jacopo) ou le Bassan. 13
Pontorme (voir Carrucci 7
Pordenone (voir Licinio) 10
Potter. 97
Poussin (Nicolas) 176
Prieto 41
Primaticcio 14
Procassini 15
Prud'hon 177
Puget 178
Pynaker 97

Q

Quaini. 15
Quinkhard. 97
Quintana.. 42

R

Raffaëllo (voir Sanzio). 18
Raibolini.. 15
Rembrandt. 97
Rémond. 178
Reni (Guido) 15
Renoux. 178

	Pages
Restout (Jean-Bernard).	180
Restout (Jean).	180
Reynolds.	120
Ribera.	42
Riquier.	181
Rigaud (Hyacinthe).	181
Robert (Hubert).	182
Robusti.	16
Romain, Jules (voir Pippi).	13
Rontbout (J.)	98
Roos.	112
Rosa (Salvator).	17
Rottbenhammer.	112
Rouillard.	182
Roussin.	183
Rubens.	68
Ruysch (Rachel).	99
Ruisdaël (Jacob).	99
Ruisdaël (Salomon).	99

S

Saavedra.	42
Saint.	183
Salvi Sasso da Ferrato.	17
Sanchez Coello..	43
Sané.	184
Santerre..	184

	Pages
Sanzio (Raffaelo).	18
Sarrasin de Belmont (Louise)	184
Sarto (Andrea del), voir Vannuchi.	23
Schall.	185
Schalken.	100
Schérem..	113
Schedone.	20
Schlésinger..	113
Schœwaerts (M)	69
Schutz.	113
Segura.	43
Signol.	185
Smith.	185
Snyders..	69
Solari..	20
Solimène.	20
Sprong.	100
Stella (François).	186
Stella (Jacques).	186
Steuben.	114
Storok.	101
Subleyras.	186
Swebach..	187

T

Taillasson.	187

	Pages
Talec.	188
Taunay.	188
Téniers (David). Le vieux.	70
Terwesten.	101
Testard.	188
Théolon.	189
Thibaut.	189
This.	70
Thomas.	70
Tiepolo.	21
Tintoret (voir Robusti).	16
Titien (voir Vecellio).	23
Tobar.	43
Tocqué.	189
Tournière.	190
Trevisani.	21
Turchi.	22

V

Vafflard.	190
Valentin.	191
Valkemburg.	101
Vallin.	191
Vanni.	22
Vanucchi.	23
Vaudechamp.	194

	Pages
Vargas.	44
Vecellio-Tiziano.	23
Veen (van).	71
Velasquez.	44
Velde (Esaïas van den).	101
Velde (Wilhem van den).	102
Verbruggen.	71
Verdier.	194
Verdussen.	71
Verkolie.	102
Vernet (Claude-Joseph).	195
Vernet (Horace).	195
Véronèse, Alexandre (voir Turchi).	22
Véronèse, Carletto (voir Caliari).	4
Véronèse, Paul (voir Caliari, Paolo).	5
Vien.	196
Vigée Le Brun (Madame).	196
Vignon.	196
Vincent.	197
Vinci (Léonard de).	24
Voogd.	102
Vos (Martin de).	71
Vouet.	197

W

Wateau.	197
Weenix.	103

	Pages
Wouwerman (Piéter).	103
Wynants.	104

Z

Zampieri.	25
Zarinena.	45
Zeeman.	104
Zucchi.	26
Zurbaran.	45

Brest. — Imp. J. B. Lefournier ainé, Grande Rue, 68.